# POP

## 艺术设计

## 从入门到精通

王猛 李静 王丹 编著

中国铁道出版社

CHINA RAILWAY PUBLISHING HOUSE

## 内 容 简 介

　　本书是专门介绍如何在短时间内通过课堂教学或自学快速掌握手绘POP广告设计的基础知识、基本原理、基本方法和实施技巧。作者从教学与自学的实际角度出发，源于对手绘POP广告设计的认知、感悟，读者反馈的大量需求，结合数年一线教学与实践的经验，精心设计编写了本书。

　　本书内容丰富、全面，可供超市、商场、百货等卖场的美工人员、POP相关从业人员、私营业主参考使用，也可作为POP爱好者、初学者的培训教材，以及供全国高等教育数字艺术类广告设计专业师生、社会POP广告设计培训班学员、社会广大的广告设计从业人员学习使用。

**图书在版编目（CIP）数据**

POP艺术设计从入门到精通/王猛，李静，王丹编著
. -- 北京：中国铁道出版社，2012.3
ISBN 978-7-113-13942-1

Ⅰ.①P… Ⅱ.①王… ②李… ③王… Ⅲ.①广告-设计 Ⅳ.①J524.3

中国版本图书馆CIP数据核字（2012）第251821号

书　　名：POP艺术设计从入门到精通
作　　者：王 猛 李 静 王 丹 编著

责任编辑：苏　茜　　　　　　　　　读者热线电话：010-63560056
编辑助理：张　丹
封面设计：张　丽　　　　　　　　　责任印制：李　佳

出版发行：中国铁道出版社（北京市西城区右安门西街8号　　邮政编码：100054）
印　　刷：北京米开朗优威印刷有限责任公司
版　　次：2012年3月第1版　　　　2012年3月第1次印刷
开　　本：889mm×1194mm　1/24　印张：13　字数：308千
书　　号：ISBN 978-7-113-13942-1
定　　价：45.00元

point of purchase

www.popwm.com

　　随着广告业在我国的快速发展，手绘POP这项时尚而又火热的行业已经慢慢地出现在我们生活的每一个角落。它以其方便快捷、富于变化、新颖独特等诸多优点，成为商家必不可少的促销手段之一。手绘POP海报是一种商业广告，同时也可以说是一件精美的手工艺术品，内容通常是一些以动感性和趣味性很强的人物或滑稽的卡通形象、诙谐的语言再配合独具一格的色彩来吸引人们的注意，回味无穷，从而给顾客留下深刻的印象。因为它是制作者通过自己的创意再加上娴熟的手工技术来完成的，在制作的同时也赋予了它生命力，所以是千篇一律、呆板的电脑成品海报所无法比拟的。

　　本书是笔者数年来一线承接大量POP广告设计与制作和教学积累的经验之作，内容非常丰富，题材十分广泛，不但深入细致地讲授它们的创作原则、规律，同时也讲授它们的制作技法，旨在帮助广大读者在较短时间内学习和掌握其方法和技能，让自己的生活变得更加美丽、丰富多彩。

　　愿更多的朋友加入手绘POP的队伍，这样，你让大家感受到手绘的无穷艺术魅力的同时，也会得到丰厚的回报。

# contents

# 目录

# POP艺术设计

# 第 1 章　POP基础部分

# 1.1　POP的概念及工具

## POP的概念

POP是英文"Point of PurChase"的缩写，可以翻译成"购买点的广告"，又可以称为"店头广告"，它是当今最为流行的新兴广告媒体之一。

POP起源于20世纪30年代的美国，发展于20世纪50年代的日本及我国台湾地区，直到20世纪80年末期才传入我国大陆地区。POP广告的形式和种类以及制作材料有很多种，如电脑设计的POP、喷绘及印刷的POP、手绘形式的POP等，因为本书重点以手绘POP为主要讲述对象，所以我们就先来看一下手绘POP广告的一些基础知识。

何为"手绘"？英文为 handwriting，有手迹、书法之意，意思是"徒手亲自书写出来的文字或图案"。换句话说，以"手绘"方式表达促销之意的POP广告，我们都可以称为"手绘POP广告"。手绘POP广告的形式同样起源于美国，第一次世界大战后，全球经济普遍萧条，市场也为之笼罩低靡，广告费也成为厂商及卖方极大的负担，加上美国的超市如雨后春笋般的兴起，因此，以手绘的形式表现的POP广告也应运而生，同时也逐步攻占其他媒体。

手绘POP成本低廉、制作迅速，极具时效性。风格幽默、活泼，现今已成为大多数商家必不可少的促销广告之一。

在我国，现在意义上的POP广告主要是从我国台湾地区传过来的。但在古代，早就已经有了类似于现代POP的广告，如古代客栈和酒店外挂着的灯笼、旗帜等，打铁铺门前挂着的大刀，药铺门前挂着的膏药等，至今我们仍可以看见修车铺门口挂着的车圈、修锁铺门口挂着的大锁头等，都是具有该行业特色的广告宣传品。

我国的POP广告虽然起步较晚，但随着改革开放、大力引进外资企业，国外的零售业也纷纷抢滩中国市场，他们在带来先进经营理念的同时，也促进了国内POP行业的发展。

如雨后春笋般发展起来的商场、超市、购物中心、百货商场等都以其独特的POP广告形式吸引着消费者和顾客的视线，它已经成为商家必不可少的促销手段之一。如今，POP广告的书籍也越来越多，POP的短期培训班也应运而生，甚至连一些大专院校都已开设POP课程；在我国经济发展较快的地区，一些商家招聘员工也把POP广告列为一项重要的考核标准，可见，POP广告的重要性不容忽视。

很多人可能认为，手绘POP只应用在商场或超级市场，学完手绘POP手只能在商场或超级市场从事美工的工作，实际上，这种想法是错误且局限的。手绘POP应用的范围非常广泛，如酒店、咖啡厅、蛋糕店、西餐厅、网吧、电影院、KTV、健身中心、儿童乐园、迪厅、培训学校、服饰品店、美容院、化妆品店、发廊、手机市场、数码广场、便利店等，可以这么理解，凡是存在买卖关系的地方就会有手绘POP的需求。

手绘POP的市场价格：八开海报15元一张，四开海报20元一张，两开海报30元一张，一开海报50元一张，如果制作成彩底海报或立体海报，那么收取的费用也会相应增高，对于我们手绘POP制作者来说，可以为客户提供多种选择，也会增加我们的经济收入。

## POP的工具

制作手绘POP海报的工具有很多种，我们可以从笔材类、纸张类、辅助工具等三个方面入手对其进行了解和掌握。

### 笔材类

手绘POP最常用的笔材工具就是马克笔，马克笔里面又有油性马克笔和水性马克笔之分，下面我们就先来看一下油性马克笔。

### 油性马克笔

油性马克笔笔头较宽，挥发性较快，易干，规格按笔头的宽度进行区分，主要有30mm、20mm、12mm、10mm、6mm等，每一种规格都有12种颜色，如蓝色、天蓝色、绿色、浅绿色、棕色、橙色、土黄色、黄色、紫色、粉色、红色、黑色等，我们可以根据实际需要进行购买。

这种笔头较宽的油性马克笔可以添加补充液进行反复使用，每种颜色都有相应的补充液，可以根据需要随时添加，因为这种马克笔的笔头使用寿命比较长，所以我们可以根据需要购买一次，然后配备补充液基本就可以了。

蓝色　天蓝色　绿色　浅绿色　棕色　橙色

土黄色　黄色　紫色　粉色　红色　黑色

在手绘POP海报制作当中，这种笔头较宽的油性马克笔通常都是书写主标题部分，或绘制画面里的边框等装饰。

市场上质量最好的油性马克笔有我国台湾地区生产的利百代，虽然价格稍微贵了点，但使用寿命、质量和价格基本成正比，是手绘POP设计师公认的马克笔品牌，另外还有一些其他品牌的马克笔，对于初学者来说成本比较低廉，也可以作为首选。

在手绘POP海报里，主标题是海报的中心思想，也是海报中最为主要的部分，所以我们通常是选择笔头较宽的20mm或30mm油性马克笔进行书写，而边框部分起到归纳和整合画面的作用，所以也是需要采用20mm或30mm的油性马克笔进行绘制，为了让画面更加规范，边框部分我们也可以借助格尺进行辅助绘制，使作品精益求精、更加工整。

## 水性马克笔

　　水性马克笔属于水性颜料，挥发性较慢，不易干；笔头宽度约为3mm，颜色较多，有60种左右，在笔的末端带有编号，我们可以根据需要选择性配备。

　　这种笔头较窄的水性马克笔多为一次性使用，没有相应的补充液，但因为是进口的笔头，所以使用寿命也相对较长，对于其颜色的选择上为了节省成本，我们通常只配60种颜色中的30种就足够用了，如有特殊需要，常用的几个颜色可以多配几支，以备不时之需。

在手绘POP海报制作当中，水性马克笔通常是在插图着色时使用，因为其颜色丰富、鲜艳，可以达到较为理想的绘图效果；有的时候，也可以用它来直接书写正文部分。

值得注意的是，水性马克笔因为是水彩性质，所以经过阳光长时间照射，会出现褪色的现象，我们绘制好海报后，张贴时一定要选择室内或避开阳光的地方。

水性马克笔绘制装饰图案部分

水性马克笔绘制正文部分

水性马克笔绘制插图部分

## 双头马克笔

双头马克笔有两个笔头，宽的一头为6mm的斜头，细的一头为2mm圆头，颜色有120种之多，购买的时候只选择较为常用的颜色即可，双头马克笔有油性也有水性的，我们可以根据需要进行配备。

双头马克笔用起来极为方便，宽的一头可以为标题字进行装饰或书写文字，细的一头可以书写一些比较细的字体。一支笔可以完成很多工作，这种笔也是一次性使用，没有相应的补充液，油性的双头马克笔书写后挥发性快，易干，水性的双头马克笔挥发性慢，不易干，所以一定要确定好需要哪种后再进行购买。

在手绘POP海报制作当中，双头马克笔可以为标题字进行轮廓装饰，也可以书写正文部分内容，细的一头书写出来的细体字也很有个性。

这种笔材现今使用率比较高，不仅是我们绘制手绘POP海报的时候使用，一些手绘效果图也大多是用它来创作完成的，所以，马克笔不仅可以书写文字，在绘图方面也是比较主要的工具之一，我们接触多了，对它的了解和认识也会慢慢加深。

双头马克笔书写副标题部分

双头马克笔书写正文部分

双头马克笔书写细体字部分

### 纸张类

手绘POP海报主要就是靠纸张作为载体来表现的，制作手绘POP海报纸张种类有很多，我们就平时较为常用的铜版纸、彩胶纸、皮纹纸这三类为大家做详细介绍。

### 铜版纸

铜版纸是我国内地的叫法，我国香港地区称之为粉纸，是印刷业中使用较多的纸张之一。粉纸的英文原名是Art Paper，它是一个舶来品的俗名。这种纸是在19世纪中叶，由英国人首先研制出来的一种涂布加工纸。把又白又细的瓷土等调和成涂料，均匀地刷抹在原纸的表面上（涂一面或双面），便制成了高级的印刷纸。由于其过程好比妇女向脸上涂粉似的，因此便称之为粉纸。

其实，Art Paper在我国20世纪30年代曾译作美术纸（直译）。因为当初在欧洲拿这种纸来印刷精美的名画时，晒制所用的是铜版腐蚀的印版。所以依据以用途命名的惯例，把用于铜版印刷的美术用纸叫做铜版（印刷）纸。在我国内地的印刷、纸业界的同仁们，都把Art Paper称为铜版纸，而不叫粉纸。铜版纸的特点在于纸面非常光洁平整，平滑度高，光泽度好。

铜版纸是印刷厂主要使用的纸张之一，在目前现实生活中运用很普遍。大家看到的漂亮的挂历、书店中销售的张贴画、书籍的封面、插图、美术图书、画册等，几乎都是用的铜版纸，各种精美装潢的包装、纸质手提包、标贴、商标等也在大量的使用。常用铜版纸分为从105克/米$^2$到350克/米$^2$的多种厚度规格。

铜版纸纸张尺寸分为大度（889mm×1194mm）和正度（787mm×1092mm）两个尺寸规格，市场上一张200克889mm×1194mm大度尺寸的铜版纸价格约为1.2元左右。

常用纸张尺寸： 一开尺寸：1079mmX787mm（尚未裁切的规格），两开尺寸：787mmX540mm（一开纸张裁切一半），四开尺寸：540mmX385mm（两开纸张裁切一半），八开尺寸：385mmX270mm（四开纸张裁切一半）。

在手绘POP海报制作当中，白底海报就是用铜版纸制作完成的，因为纸张表面光滑、平整，可以很好地把马克笔的颜色完全表现出来，无论是初学者或是手绘POP高手，都喜欢用铜版纸来创作手绘POP作品。

用马克笔在铜版纸上绘制手绘POP海报是每一名初学者必须经历的阶段，因为无论是书写文字还是绘制插图，都不会造成吃色或变色的现象，这样既能保持初学者的创作激情和信心，又可以延长笔材类工具的使用寿命，可谓一举多得。

**彩胶纸**

　　彩胶纸也叫做彩色胶版纸，纸张本身带有颜色，比铜版纸较为粗糙，所以吸水性较强，带颜色的马克笔在彩色胶版纸上直接书写会发生颜色变化，比如我们用绿色的马克笔在黄色的彩胶纸上书写的文字就会变成绿色，而且吸水性也会影响马克笔等笔材的使用寿命。

　　彩胶纸颜色多达上百种，我们可以根据实际需要选择性地购买一些平时较为常用的颜色。

在手绘POP海报制作当中，彩色胶版纸制作的彩底海报颜色鲜艳、丰富，比铜版纸制作的白底海报要醒目一些，而且视觉冲击力也较为强烈。

我们在选择彩胶纸制作的彩底海报，工序可能较白底海报烦琐一些，但出售的价格可以提高一倍，彩底海报在画面的鲜艳程度及制作工艺上体现了手绘POP的真正魅力，不但可以告知消费者和顾客广告内容，而且商家店面的整体形象也得到了大大提高。

为了保持马克笔原有的颜色和效果，我们制作彩底海报的时候，在书写标题字或绘制插图时，可以先在白色的铜版纸上进行绘制，然后再剪裁下来粘贴到彩胶纸上，这样一来既不影响画面的视觉效果，也可以增加画面的立体感。

### 皮纹纸

　　皮纹纸本身也是带有颜色的，而且表面较彩胶纸更为粗糙，但因其表面带有暗纹，所以也使画面更加具有可看性，皮纹纸要比彩胶纸略厚一些，制作出来的手绘POP作品也更加上档次，在制作一些质感比较强的手绘POP作品时，皮纹纸是第一选择。

皮纹纸颜色也比较多，一些深沉的颜色是我们平时较常用到的，平时可以配备一些。

在手绘POP海报制作当中，一些中国传统题材或古典题材的海报选择皮纹纸制作可以更好地表现主题，而且也能更好地增加画面的质感，也能营造出较高的文化氛围。

现在市面上出售的皮纹纸多达数十种，纸张上面的纹理也形态各异，有普通的纹理、有百家姓的纹理、有金色斑点的纹理、有几何造型的纹理，我们可以根据主题需要去选择相符合的皮纹纸；一般来说，在美术用品商店或纸业公司都可以购买到，普通商店的售卖不是很全。

为了避免造成纸张吃色现象，在制作的时候需要先在皮纹纸上书写标题字和绘制插图，对于画面中的正文部分，我们可以直接书写，为了和主题风格一致，正文部分可以采用能体现中国古典风韵的软体字进行书写，以烘托主题氛围。

**辅助工具**

　　完成一张手绘POP海报作品，还需要一些工具进行辅助，比如剪刀、美工刀、铅笔、橡皮、毛笔、格尺、画筒、透明胶、海绵胶、喷胶、油漆笔、修正液、鱼线、铁丝等。

在手绘POP海报制作当中，不同的工具发挥着不同的效果，比如我们在制作异形手绘POP海报的时候，就需要用到剪刀、美工刀等工具裁切特殊造型，海报上面的文字也可以用辅助的工具进行书写，比如白色的文字效果我们就可以借助修正液或油漆笔进行书写。

只要我们的工具全面，制作的海报也会精彩。在平时的工作和学习中，我们还可以发现新的合适制作手绘POP的工具，创意无限，只有想不到的，没有做不到的，大家一起努力，一起加油，共同来发展我国的手绘POP事业。

## ◎ 1.2　POP的运笔掌握

手绘POP的学习过程中，运笔的掌握是入门阶段，也是最基础的一个部分，下面我们就来学习一下马克笔的运笔技巧。

**握笔姿势**

马克笔的握笔姿势和我们平时握笔的姿势差不多，要和纸张呈45°角，这样马克笔的笔头才能和纸张充分地接触，书写出来的笔画也会均匀、完整。

对于初学者来说，一开始可能不太习惯握马克笔的感觉，因为我们平时握的铅笔、钢笔等笔材的笔杆和笔尖都比较细，而马克笔无论是笔杆或笔头都比较粗，所以，我们学习马克笔的运用一定要经历从不习惯到习惯的过程，大家只要平时多加练习，就会在很短的时间内熟悉马克笔的特性和掌握马克笔的握笔感觉。

握马克笔的时候，手要握在笔头的上端，要保持自然协调，书写的时候也不要太过于用力，用力过猛会影响笔头的使用寿命，用力过轻也会影响笔画颜色的均匀程度。

45度角

掌握好正确的握笔姿势，可以让书写的笔画或文字更加工整流畅，但在学习握笔姿势的过程中，很多同学会出现一些错误的姿势，我们一定要避免养成这种错误的握笔姿势习惯，否则将来就很难改正了。

因为我们使用的马克笔和平时使用的铅笔、钢笔、毛笔等不同，无论是从姿势还是书写感觉，都需要一个熟悉的过程，所以一开始大家如果掌握不好或不习惯也不用着急，只要我们平时多多练习，就可以熟能生巧，将来书写POP文字的时候也会运用自如。

下面为大家列举常见的几种错误的握笔姿势，希望以后注意

常见错误握笔姿势：握笔太过靠后

常见错误握笔姿势：握笔握在笔杆的末端

常见错误握笔姿势：握拳式握笔　　常见错误握笔姿势：握拳式握笔

常见错误握笔姿势：毛笔式握笔　　常见错误握笔姿势：握笔过于垂直　　常见错误握笔姿势：握笔太过靠近笔头

## 笔头的方向

我们书写的马克笔字体大都是通过不同的笔画进行衔接组合而成的，所以如何认识和了解宽头马克笔书写的各种笔画是我们学习的重点部分。

### 纵向握笔

当笔头和画面处于垂直状态的书写姿势叫纵向握笔。

纵向握笔所书写出来的笔画横粗竖细

### 横向握笔

当笔头和画面处于平行状态的书写姿势叫横向握笔。

横向握笔所书写出来的笔画横细竖粗

　　我们使用新买的马克笔的时候，笔头的水会很足，往往出现笔头晕水的现象，这点大家不用质疑笔的质量，书写多了就好了，还有就是书写的时候速度要适中，如果过慢也会有晕水现象的产生，平时如果不使用马克笔一定要将笔放倒，千万不要竖着放，否则也会将笔囊内的水都控到笔头上。

基本笔画练习

基本的笔画练习可以先从横和竖入手，要保证书写的每一个笔画光滑、完整、匀称、流畅。

练习的时候，写横笔画从头到尾要保持水平，写竖笔画从头到尾要保持垂直，而且起笔和收笔也要保持直角状态。

保持直角状态

保持直角状态

如果握笔姿势不对或用力不均匀，就会影响笔触的流畅性，所以我们练习的时候一定要认真、细致，尽量不要出现下面的情况。

如果购买到质量不好的马克笔，如笔头毛细纤维太粗糙的话，也容易出现以下现象，所以为了增强大家学习的信心和效果，尽量购买质量稍微好一点的马克笔，这样对于初学者来说，可以在学习信心方面得到一个保障，从而也影响到今后的技术发展和提高。

对于基本笔画的练习，没有什么捷径，只有勤奋，笔画是文字书写的基础准备工作，也直接关系到我们将来POP字体书写的好坏，所以，一开始练习的时候，一定要认真去对待，这样才能为我们将来的学习打好坚实的基础，我们的手绘POP作品才完美。

### 基本笔画衔接

基本的笔画衔接直接影响文字的美观与否，所以接下来我们就要训练笔画的衔接技巧。

横笔画和竖笔画衔接的时候，衔接处要保持直角状态，而且要光滑、流畅，切勿出现出头或断口的现象，下面为大家列举一些衔接时常出现的错误方法，希望大家在今后的练习过程中多加注意。

衔接时横写出头了　　　　衔接时竖写出头了　　　　衔接时横竖写出头了

衔接时横断开了　　　　衔接时竖断开了　　　　衔接时出现缺口现象

# 第 2 章 字 体 部 分

# 2.1 正体字

## 正体字的概念

所谓正体字，就是指方方正正的字，因为其笔画横平竖直，结构严谨，所以是手绘POP初学者入门的基础字体，我们今后所学的POP其他字体也都是以正体字为基础进行变化的。

## 笔画的扩充

手写的POP正体字有别于一般的印刷体字，字形扩充是最大的特色，但要想扩充，首先书写时要将原有的笔画尽可能地延展至格子的最大范围，让字形的空间损失减少；扩充后，字形不但方方正正，而且稳重扎实，充分体现了POP字体的魅力。

扩充前

扩充后

扩充前　　　　扩充后　　　　扩充前　　　　扩充后

斤　斤　士　士

于　于　米　米

斗　斗　品　品

可　可　王　王

　　我们平时练习的时候，建议大家在纸上绘制出4.5cm X 4.5cm的方格，这样可以让我们更容易控制字的整体结构和比例，对初学者来说，这是相当有效的。大家也可以在电脑里绘制出相应的方格，然后用打印机批量输出打印，再进行练习。要知道，你书写的每一个字都是通向成功的脚印，所以正体字不难掌握，只要你勤奋加努力，完全可以达到熟练程度。

**扁旁及常用字范例**

书写这个偏旁，里面的竖要垂直，横要水平，并且右侧上面的用平直的笔触、下面用弧的笔触；在和其他字根组合的时候，高度也要和字根一样，而且之间的距离也要紧密一些。

书写这个偏旁，里面的竖要垂直，上面撇的笔画不要弯曲或带弧度，要保持直的笔触，大致呈45°角倾斜，而且笔触两端要保持直角状态，切忌书写出平行四边形的笔触。在和字根组合成文字的时候，其高度也要保持一致，写这个偏旁，大家往往会出现竖不直的情况，所以就需要多写多练，这样才能控制好马克笔的书写规律。

　　书写这个偏旁，点要倾斜一些，下面笔画中的竖要保持上右下左，也就是说竖的上面要向右倾斜、下面要向左倾斜，在书写竖勾的时候，保持圆角转折，如果一笔写不下来，完全可以运用两笔进行衔接，只要书写后转折处光滑圆润即可。

书写这个偏旁，笔画都要垂直，而且第一个竖要长一些，第二个竖勾的笔画要短一些，竖勾在转折的时候要采用圆角衔接，一笔如果书写不下来的话，可以采用两笔，在书写文字当中其他部分字根的时候，其高度也是要和偏旁部首一致，并且偏旁部首在文字当中所占的比例大约为三分之一，过大或过小都会影响到整个文字的结构及整体形态。

　　书写这个偏旁，竖要保持垂直状态，横要保持水平状态，提要保持笔触直角状态，这种偏旁在文字当中的比例也是在整个文字的三分之一左右，其高度也是要和右面的字根保持一致。

　　书写这个偏旁，笔画都要垂直，竖勾要保持圆角衔接，两个横也要保持平行状态，偏旁部首和右面的字根高度要保持一直。在文字当中所占的比例也差不多在三分之一，值得注意的是，书写这种偏旁的时候，两个横的笔画之间的距离不宜太过靠近，因为这种偏旁本身给人感觉就比较细长，所以尽量不要把两个横的笔画之间的距离拉近，让字的笔画尽量扩充，否则就会给人以笔画拥挤的感觉。

　　书写这个偏旁，两个撇的笔画要有直的笔触，而且它们之间要平行，大小和长短也差不多相等，竖则保持垂直即可，高度也要和右面的字根高度保持一致，面积占整个文字部分的三分之一左右。

书写这个偏旁，笔画都要垂直，而且第一个竖要短一些，第二个竖要长一些，面积也是占整个文字部分的三分之一。值得注意的是，书写这种竖的笔画，起笔和收笔都要保持直角状态，这样可以让文字整体更加严谨一些。

　　书写这个偏旁，三个点都要保持直的笔触，并且前两个点的倾斜方向一致，最后一个点倾斜方向要和前两个点的倾斜方向相反。前两个点之间距离小一些，前两个点和最后一个点之间距离要大一些。

　　书写这个偏旁，主要注意竖折笔画的变化，可以一笔书写完成，也可以用两笔进行衔接，只要保持衔接处光滑、圆润即可。值得注意的是，这种偏旁上下宽度要保持一致，否则就会影响到整个文字的结构。在文字当中，这种偏旁的高度也要和右面的字根保持一致，所占的面积大约是整个文字的三分之一。

　　书写这个偏旁，涉及很多笔画的衔接问题，书写的时候只要注意衔接处严谨即可，无论是撇还是提的笔画，都要保持直的笔触，高度要和右面的字根保持一致。

书写这个偏旁，三个横的笔画要保持水平状态，并且它们之间距离相等，大小和长短也相等，书写竖的笔画的时候要居中垂直，所占的面积在整个文字当中约三分之一，高度也和字根高度相等。

　　书写这个偏旁，竖要保持垂直状态，横要保持水平状态，左面撇的笔画要大一些、长一些，右面捺的笔画要小一些、短一些，其高度也和右面字根保持一直，面积约占整个文字的三分之一。

　　书写这个偏旁，要尽量写得瘦一些，要横平竖直。值得注意的是，竖勾在书写的时候笔画衔接要呈圆角状态，可以用两笔进行衔接，这种偏旁在文字当中所占有的面积比较大，约占整个文字的二分之一，高度和右面字根高度基本一致。

　　书写这个偏旁，要把火字偏旁的两个点进行变化，第一个点可以用垂直的竖来表现，第二个点可以用较短的横来表现，值得注意的是，火字偏旁里面撇和捺的笔画要书写得短小一些。

　　书写这个偏旁，偏旁里面撇的笔画尽量不要带弧度，要用直的笔触来表现，涉及横的笔画要保持水平状态，竖勾书写的时候要注意笔画的衔接，而且要呈圆角状态，这种偏旁在文字当中和右面的字根高度要保持一致，所占的面积在文字当中大约为二分之一。

　　书写这个偏旁，比较简单容易一些，笔画竖要垂直，横要水平，衔接处要严谨，不可出现缺口或未连接上的笔触，这种偏旁在正文文字当中约占三分之一，高度和右面字根也要保持一致。

　　书写这个偏旁，最大的难点就是横折勾部分的书写，我们可以先写横的笔画，然后再写竖的笔画，最后再用一笔书写勾的笔画，因为这种偏旁笔画较多，所以在整个文字当中所占的面积约在二分之一，其高度和右面字根要基本保持一致。

书写这个偏旁，注意里面两个撇的写法，其倾斜角度要尽量保持一致，这种偏旁的高度也要和右面字根的高度保持一致，面积约占整个文字的三分之一。

　　书写这个偏旁，注意竖勾衔接处要光滑圆润，整个偏旁的高度要和右面字根的高度保持一致，其所占的面积大约占文字整体面积的三分之一；另外值得一提的是，偏旁第一笔的撇不可出现弧度，尽量要用直的折书写，并且起笔和收笔要保持直角状态。

　　这个偏旁包含撇和捺的笔画，书写的时候要注意要将它们写成直的笔触，尽量不要有弧度出现，这种偏旁在文字当中所占的比例是二分之一左右，高度和文字里面的其他字根保持一致。

书写这个偏旁，笔画都要保持横平竖直，衔接紧密，并且要保持直角状态；偏旁里中间的横要居中来写，这种偏旁在文字中所占的面积大约为二分之一，高度也要和右面的字根高度保持一致。

书写这个偏旁，竖的笔画都要垂直，撇的笔画要用直的转折，提的笔画要粗细均匀，它在文字当中所占的面积大约为三分之一，而且偏旁本身上下宽度也是保持一致。

书写这个偏旁，第一笔撇的笔画可以当做横来书写，而且要保持水平状态，下面撇的笔画书写的时候要大一些、直一些，右面捺的笔画书写的时候要小一些、短一些；这种偏旁在文字当中所占的面积大约为二分之一，高度和右面的字根保持一致。

书写这个偏旁，注意撇的笔画不要带弧度，要用直的笔触，点的笔画也要直一些，在文字当中所占的面积大约为二分之一，高度和右面的字根保持一致。

书写这个偏旁和前一个偏旁的规律基本一致，这里暂且不做过多介绍了。

　　书写这个偏旁，笔画横平竖立直，下面提的笔画要保持直的笔触，因为这类偏旁的笔画比较多，所以它在文字当中的面积是占二分之一，高度和其他字根保持一致。

　　书写这个偏旁，撇的笔画也要保持直的笔触，下面的口字部分要注意保持横平竖直，注意衔接处要紧密，保持直角状态，不可以出现缺口；因为这种偏旁的笔画比较多，所以它在文字当中所占的面积大约是二分之一，高度和其他部分字根保持一致即可。

书写这个偏旁，也需要注意到撇的变化，要用直的笔触来表现，其他笔画横平竖直即可，这类偏旁因为笔画比较多，所以它在文字当中大约占二分之一，高度和其他字根保持一致即可。

书写这个偏旁的规则和"日"旁基本一致，这里暂且不做过多介绍。

　　书写这个偏旁，上面的口字要横平竖直，衔接处保持直角状态，下面的提要用直的笔触，不要出现弧度，这类偏旁的高度和右面字根的高度保持基本一致，面积占整个文字面积的二分之一即可。

　　书写这个偏旁，笔画要保持横平竖直，在书写下面撇的笔画时要用直的笔触，而且要短小一些，书写捺的笔画也采用同样的规律，因为这类偏旁的笔画较多，所以它在文字当中所占的面积大约在二分之一，高度和字根保持一致即可。

书写这个偏旁比较简单，只要把横保持水平状态即可，上面点的笔画尽量要居中书写。

书写这个偏旁，注意撇和捺的写法，虽然倾斜，但都要保持直的笔触，而且撇的笔画要大于捺的笔画，这样书写才美观。

　　书写这个偏旁，横要保持水平状态，上面的两个点之间距离要留大一些，避免过近显得笔画拥挤，而且两个点的笔画大小也尽量保持一致。

书写这个偏旁，横要保持水平状态，点要居中书写，其他部分要保持直角衔接即可。

　　书写这个偏旁，笔画要横平竖直，衔接处要连接紧密，呈直角状态，里面两个点的笔画之间距离也不宜过近。

　　书写这个偏旁，两个部分要保持大小一致，为了让其整体感更强一些，它们之间可以连接在一起，注意里面点的笔触，收笔尽量保持直角状态。

　　书写这个偏旁，第一个点上面要向右倾斜、下面要向左倾斜，后面三个点和第一个点的倾斜方向相反，但它们的长度及大小基本保持一致。

书写这个偏旁，笔画整体要压得扁一些，无论是点的笔画还是其他笔画，其高度基本相同。

书写这个偏旁，横要保持水平状态，撇的部分基本保持垂直状态，但在撇笔画的末端要稍微带一个小勾的笔触。

书写这个偏旁和前一个偏旁部首的规律基本一致，这里暂且不做过多介绍，但值得一提的是，这类偏旁的宽度不能超过里面所包含字根的宽度。

　　书写这个偏旁，笔画要保持横平竖直，值得注意的是，在书写竖勾的部分，可以用两笔衔接进行，注意衔接处要光滑、圆润。

书写这个偏旁，笔画要横平竖直，上面因为包含一个口字结构，所以要保持直角衔接，而且要将口字部分尽量压扁，为其他字根节省空间。

　　书写这个偏旁，前半部分和书写 "讠" 旁规律差不多，最后一笔起笔要向左下角倾斜，然后书写水平的横的笔画即可。

书写这个偏旁，笔画保持横平竖直，而且要进行直角衔接，笔画也尽量扩充得大一些，以方便后期在其内部书写其他字根部分。

## 2.2 活体字

**活体字的概念**

所谓活体字，就是指把文字的笔画进行变化或变形，使其变得活泼可爱，趣味性十足。在手绘POP中，活体字是最为常用的一种字体。

**笔画的扩充**

手写的POP活体字是以正体字为基础进行变化的，正体字每个字体大小相同，不论笔画多寡都是在框框里完成的，活体字则随着字体笔画的多寡而呈现字体大小不同的形态，基本规律就是针对字根的变化，如上下结构的字要缩短笔画较少的字根的高度，左右结构的字要缩短下半部分字根的宽度，半包围结构的字要缩短半包围部分字根的长度等。

正体字

活体字

正体字　　　　　　活体字　　　　　　正体字　　　　　　活体字

　　因为手绘POP活体字是以正体字为基础进行变化的，所以我们平时在练习的时候可以先书写正体字作为参考，然后依据基本的变化规律转变成活体字，同样也可以在方格内进行书写练习。

**扁旁及常用字范例**

　　书写这个偏旁，第一个竖要垂直一些，第二个竖则可以进行幅度较小的倾斜，也就是说，第二个竖上面向右略微倾斜、下面略微向左倾斜。

　　书写这个偏旁的时候，撇的笔画还是要写成直的笔触，尽量不要带弧度，书写竖的笔画的时候，尽量不要过长，而且要进行倾斜；也就是说竖的笔画上面要向左倾斜，下面要向右倾斜，在文字当中，这类偏旁大约占三分之一，而且在书写的时候要尽量缩短其高度，要比其他字根部分小。

　　这个偏旁要书写得短小一些，注意竖勾部分要用两笔衔接，衔接处要保持光滑圆润，这类偏旁在文字当中所占的比例大约为三分之一。

　　书写这个偏旁，竖要进行倾斜，上面向左倾斜，下面向右倾斜，带弧度的转折部分，可以采用两笔进行衔接，注意衔接处要保持光滑圆润；这类偏旁在文字当中所占有的比例大约在二分之一。

　　书写这个偏旁，竖的笔画上面要向左倾斜，下面要向右倾斜，第一个横要保持左高右低的书写规律，这类偏旁在文字当中大约占有三分之一的比例。

　　书写这个偏旁，竖勾部分要保持两笔衔接，而且要保持衔接处光滑圆润，第一个横保持左高右低的书写原则，第二个横则保持左低右高，这类偏旁在文字当中占有的比例大约在三分之一即可。

　　书写这个偏旁，两个撇的笔画要保持直的笔触，书写竖的笔画的时候，要保持倾斜，也就是说竖的上部要向左倾斜，下部要向右倾斜。

书写这个偏旁，两个竖的部分要进行倾斜，都要保持上面向左侧倾斜，下面向右侧倾斜，偏旁中点的笔画要书写得小一些，而且要写在第二个竖的下半部分，这样可以给人重心较稳的感觉。

书写这个偏旁，前两个点的倾斜角度大致一样，最后一个点趋于平缓状态，而且三个点之间的距离要尽量拉得近一些、紧凑一些。

书写这个偏旁，横的笔画要左高右低，最下面转折的部分要保持直角转折，这个偏旁在文字当中大约占有二分之一的比例。

　　书写这个偏旁，要保持上宽下窄的字体结构，也就是说笔画书写越往下越短小，这个偏旁在文字当中大约占有三分之一的比例。

书写这个偏旁，第一个横和第二个横都要保持左高右低的书写原则，第三个横可以左低右高，这个偏旁在文字当中大约有二分之一的比例。

　　书写这个偏旁，横要保持左高右低，竖的笔画上部要向左倾斜，下部要向右倾斜，撇要用直的笔触，可以拉得长一些，捺可以短小一些。

书写这个偏旁，横的笔画要左高右低，注意竖勾部分的写法，也是要保持两笔衔接，确保衔接处光滑圆润，这类偏旁在文字当中的比例大约占二分之一。

　　书写这个偏旁，第一个点的笔画要长一些，第二个点的笔画要短一些，撇和捺的笔画要写成直的笔触，而且也要短小一些。

书写这个偏旁，横要保持左高右低，注意竖勾书写的时候要保持圆角衔接，这个偏旁因为笔画稍微多一些，所以在文字当中它的比例大约在二分之一。

　　书写这个偏旁，横要保持左高右低，最下面的横我们在书写的时候可以把它变成直角转折，这样一来可以让其更显得活泼且富有个性。

书写这个偏旁，横的笔画要左高右低，注意横折勾的部分，可以用两笔进行衔接，因为这个偏旁的笔画较多，所以它在文字当中的比例也是约占二分之一。

书写这个偏旁，两个撇的笔画都要写成直的笔触，注意竖勾部分要用圆角转折。

书写这个偏旁，竖勾要用两笔衔接，注意衔接处要保持光滑圆润，在整个文字当中，占有的比例约为二分之一。

书写这个偏旁，横要保持左高右低，撇和捺的笔画要变成直的笔触，最后一笔的捺书写的时候要尽量短小一些，这个偏旁在文字当中所占的比例约为二分之一。

书写这个偏旁，和书写"口"字的基本规律差不多，这里暂且不做过多介绍了。

　　书写这个偏旁，第一笔的撇可以用直角转折，书写的时候尽量不要出现圆弧的笔触，这个偏旁在文字当中所占的比例大约在三分之一。

　　书写这个偏旁，第一个撇的笔画我们可以当做横来书写，而且书写的时候要保持左高右低的规律，第二个横也可以适当地倾斜，下面的撇要拉直，捺要写得短小一些，这类偏旁在文字当中大约占二分之一的面积。

　　书写这个偏旁，横的部分也是要保持左高右低，撇要拉直，这类偏旁在文字当中占大约二分之一的面积。

这个偏旁的书写规律和前一个偏旁的书写规律基本一致，这里暂且不做过多介绍了。

　　书写这个偏旁，横的部分要保持左高右低，因为其笔画较多，所以在文字当中大约占有二分之一的面积。

书写这个偏旁，横的部分要左高右低，撇的部分要写成直的笔触，口字部分和前面的书写规律基本一致，这类偏旁在文字当中所占的面积大约是二分之一。

　　书写这个偏旁，横要保持左高右低，竖的笔画书写的时候要短小一些，因为其笔画较多，所以在文字当中所占的面积大约为二分之一。

书写这个偏旁，横要保持左高右低，最后一笔的横可以写成直角转折，这个写法和口字的写法基本一致，因为其笔画较多，所以在文字当中所占的面积大约为二分之一。

　　书写这个偏旁，横的笔画要左高右低，因为其笔画较多，所以在文字当中所占的面积大约在二分之一即可。

ЁЁЁЁЁЁЁЁЁЁЁЁЁЁЁЁЁЁЁЁЁЁЁ

ЁЁ

书写这个偏旁，横要保持左高右低，里面撇和捺的笔画要写得短小一些，而且不要带弧度，尽量都要用直的笔触来表现，因为其笔画较多，所以在文字当中所占的面积大约为二分之一。

Ё

　　因为在POP活体字里面，没有带弧度的笔触，所以这个偏旁里的撇和捺都要变成直的笔触，为了让文字更活泼，我们可以将捺的笔画变成直角的转折。

书写这个偏旁，横的笔画要保持左高右低的规律，点的笔画要短小一些，因为这个偏旁是放在文字当中的最顶部，书写的时候尽量将其拉宽，在书写下面字根的时候，宽度一定要小于上边的偏旁，这样才能体现活体字上宽下窄、上大下小的书写规律。

书写这个偏旁，横的笔画要略微倾斜，保持左高右低，两个点要尽量拉长一些，而且之间的距离也要拉宽一些。

　　书写这个偏旁，横的部分要保持左高右低，因为是在文字当中的最顶部，所以书写的时候尽量将其拉宽，下面的字根书写的时候要小于上面的偏旁部首。

书写这个偏旁，撇的部分要书写成直角的转折，整体要拉宽一些。

书写这个偏旁，和正体字里此类偏旁的书写方法一致，没有过多的变化，但值得注意的是，其宽度要小于上面的字根部分，这样才能体现活体字上宽下窄、上大下小的书写规律。

　　书写这个偏旁，第一个点要向右倾斜，后三个点要向左倾斜，并且将它们拉近距离，以确保书写文字的时候给人以上宽下窄的感觉。

书写这个偏旁，要尽量压扁一些，宽度也尽量要缩短，以确保整个文字上宽下窄的书写规律。

书写这个偏旁，横的部分要左高右低，写撇的笔画的时候要趋于垂直，末段可以利用两笔衔接书写成圆角的勾。

书写这个偏旁和前面介绍的偏旁规律基本一致，这里暂且不做过多介绍。

　　书写这个偏旁，只要保持长度小于里面的字根部分即可，也就是说，外框要写得短一些，里面的字根要拉得长一些。

书写这个偏旁，横的部分要保持左高右低，上半部口字结构要尽量压扁一些，为下面的字根书写留好适当的空间。值得一提的是，这类偏旁也是要写得短小一些，里面的字根则拉长一些。

　　书写这个偏旁，重点就是最后一笔，要占整个文字长度的一半即可，这样才能体现POP活体字上大下小、上宽下窄的规律。

书写这个偏旁，横要保持左高右低，最后一笔的横和口字的写法一致，都要变成直角的折。有的时候如果里面的字根笔画较多的话，我们可以适当地对外框进行放大书写，所以书写此类偏旁一定要根据实际情况灵活掌握。

## ◎ 2.3 字体组合

字体组合的规律

　　所谓字体组合，就是指多个字组合在一起而产生的韵律变化。如手绘POP海报中的标题字组合、整句话文字的组合等，合理运用字体组合，可以让字产生类似旋律感、节奏感，这也是手绘POP魅力的体现。

字体组合实例

在书写字体组合的时候，如果文字的笔画较多，那么我们可以放大书写、文字的笔画少，我们可以对其进行适当的缩小，这样即可以让字体组合更加活泼，又符合POP字体的基本规律。

有在的日式料理

金枪鱼沙拉 新朝

果抄又牛舌 烧鱼鳗鱼

梅子酒 鲱鱼子寿司

生鱼片 寿司 天妇罗

特别 料理自助

推荐 好吃 烧烤自助

日式风味绝你正宗

## 2.4 数字

数字的书写方法

数字是手绘POP海报中较为常用的，比如一些商品的价格、时间、年月日、电话等都需要用到数字，书写的时候要保持笔画衔接紧密、光滑，而且尽量上宽下窄、上大下小，保持POP字体的结构即可。

数字组合实例

数字的组合书写，要保持数字和数字之间零距离接触，也就是说让数字与数字之间紧密地靠在一起，这样才能给人以整体的感觉，如果数字组合中距离过大，往往让人误会不是一组，而是几个独立的数字。

890 499 640

10 90 35 40

48 56 89 90

23 788 56

90 480

126

## 2.5 英文

英文的书写方法

英文书写和汉字书写基本差不多，只要保持英文的结构和笔画的衔接即可。

ABCDEF

GHIJKL

MNOPQR

STUVWX

YZ

英文组合实例

　　英文的组合和数字基本差不多，一个单词当中的字母距离尽量拉近一些，单词与单词之间可以适当地留出一些距离。

TAI SHAN POP
LOVE I YOU NO
KISS MP4 TEL
PIZZA KFC PS
OK NOKIA QQ
MARKER NEW

## 2.6 变形字体

在POP字体的基础上，我们通过一些笔画的变化，还可以演变出一系列的变形字体，这些变形字体使文字更加富有趣味性，更加体现了手绘POP的魅力。

### 圆弧字

文字当中带有"口"字结构的部分直接转变成圆弧状态，其他部分还是保持基本的POP体字形态。

**捽头字**

把文字当中的"点"或"捺"的笔画变成捽头状态，其他部分则保持POP字体的基本形态。
在伸出的头里面，可以适当的留白，以此来表现反光效果，这样可以让文字富有立体感觉。

**断口字**

文字当中带有 "口" 字结构，可以把 "口" 字部分写成断开的状态，其他部分则保持POP字体形态。
断口的位置尽量保持在同一侧，比如都在左面断开或者都在右面断开。

残旧字

把文字当中所有的笔画都书写成残缺状态，但文字的整体结构还是以基本的POP字体为主。

残旧字给人感觉更加具有艺术性，只要书写的时候不停地转动笔头，就可以书写出笔画残缺的效果，大家如果有时间的话可以多多尝试、多加练习。

特别推荐　传统风味

绝对正宗　美好回忆

招牌荟萃　真正时尚

名家主理　川菜风味

大学生活　恭贺新春

幸福时光　怀旧经典

## 2.7 空心字体

空心字体是属于较具亲和力的一种字体，因为它采用铅笔起稿设计，所以看起来比用马克笔直接书写的字体要更为活泼、可爱，也更具有生命力和动感。

空心字体书写过程

**空心字体实例**

空心字的掌握可以让手绘POP海报风格更具艺术创造力，在文字当中添加一些元素，如人的五官等，可以赋予文字表情，这样普通的文字有了生命力，使手绘POP海报不只是体现商业信息，更是升华成为一种艺术作品。

# 2.8 字体装饰

在手绘POP里，单纯地只用笔材本身所书写的字体，不够分量，在表现POP作品的时候较显单薄，所以，我们需要对其进行装饰；字体装饰的方法繁多，如果把字体处理得更加明显、更具可看性，颜色的选择、装饰的应用是相当重要的，下面我们为大家介绍几种较为常用的字体装饰效果，供大家学习和参考。

**字体实线轮廓装饰**

第一步：先用不同颜色的20mm油性马克笔书写基本文字。

第二步：然后用双头马克笔较细的一头沿着文字的边缘描绘轮廓，注意描绘轮廓的笔触一定要直一些。

描绘轮廓的时候，边缘注意要保持直角衔接，虽然是文字的外轮廓，但也要做到认真、细致，这样装饰后效果才精致。

第三步：最后用双头马克笔较宽的一头为文字描绘整体的外轮廓，加粗后的字体轮廓可以增强文字的视觉冲击力。

**字体断线轮廓装饰**

字体断线装饰就是将字体边缘的黑色轮廓绘制的时候断开，这样的装饰可以让文字更具透气性，也更加活泼，较字体实线轮廓来讲给人的感觉更加精致一些。

第一步：先用不同颜色的20mm油性马克笔书写基本文字。

第一步：先用不同颜色的20mm油性马克笔书写基本文字。

第二步：然后用双头马克笔较细的一头描绘字体边缘轮廓。

第二步：然后用双头马克笔较细的一头描绘字体边缘轮廓。

第三步：最后用双头马克笔较粗的一头为文字描绘整体的断线外轮廓。

第三步：最后用双头马克笔较粗的一头为文字描绘整体的断线外轮廓。

**字体圆头装饰**

字体圆头装饰就是将文字原来直角的笔画在描绘轮廓的时候转变成为圆角的形态效果。

第一步：先用不同颜色的20mm油性 马克笔书写基本文字。

第二步：用双头马克笔细的一头为文字描绘轮廓，把笔画的每个直角都描绘成圆角状态。

第三步：用双头马克笔粗的一头对文字的整体外轮廓进行加粗处理，以增强文字的视觉冲击力。

### 字体内部阴影装饰

字体内部阴影装饰就是用水性马克笔在文字内部笔画有叠压的地方描绘类似阴影的效果，这种装饰可以让文字更加立体，更加生动。

第一步：先用不同颜色的20mm油性 马克笔书写基本文字。

第二步：用双头马克笔粗的一头对文字的整体外轮廓进行加粗处理，以增强文字的视觉冲击力。

第三步：用和油性马克笔书写的文字颜色相应的水性马克笔在文字内部的黑色轮廓附近描绘阴影效果。

**字体抖线效果装饰**

字体抖线效果装饰就是把文字外部的轮廓描绘成抖动的曲线，以此来让文字更加具有视觉冲击力。

第一步：先用黄色的20mm油性 马克笔书写基本文字。

第二步：用双头马克笔细的一头为文字描绘轮廓，要把轮廓描绘成抖线状态。

第三步：用双头马克笔粗的一头对文字的整体外轮廓进行加粗处理，要遵循抖线轮廓进行描绘。

### 字体高光效果装饰

字体高光效果，就是用修正液在文字当中点缀一些亮点，以表现文字笔画的反光效果，这种装饰可以提高文字的亮度和立体感。

第一步：先用橙色的20mm油性马克笔书写基本文字。

第一步：先用橙色的20mm油性马克笔书写基本文字。

第二步：然后用双头马克笔较粗的一头描绘字体边缘轮廓。

第二步：然后用双头马克笔较细的一头描绘字体边缘轮廓。

第三步：最后用修正液在文字内部不同等位置点缀高光效果。

第三步：最后用修正液在文字内部不同等位置点缀高光效果。

## 字体笔画效果装饰

字体笔画装饰就是将文字当中的某个笔画直接转变成图形或图案，以此来让文字更加生动。

第一步：先用橙色的20mm油性 马克笔书写基本文字。

第二步：用双头马克笔描绘轮廓的的时候把笔画用图形替代。

第三步：用水性马克笔对代替笔画的图形进行着色处理。

第一步：先用蓝色的20mm油性 马克笔书写文字，可以把"凡"字里面的"点"用图形替代。

第二步：用双头马克笔较细的一头描绘轮廓，里面的图形部分可以细致刻画一些。

第三步：用双头马克笔较粗的一头描绘文字整体的外轮廓，里面的图形部分可以用水性马克笔进行着色。

### 字体内部图案装饰

　　字体内部图案装饰就是在文字内部绘制一些图案效果，大多情况下都是选择白色的修正液进行绘制，这种方法可以让文字的艺术效果更强，从而可以提高手绘POP海报的档次和内涵，有的时候，大家可以多收集一些类似图腾等较具艺术效果的图案，以做参考。

第一步：先用红色的20mm油性马克笔书写基本文字部分。

第一步：先用绿色的20mm油性马克笔书写基本文字部分。

第二步：然后用双头马克笔较粗的一头描绘字体边缘轮廓。

第二步：然后用双头马克笔较粗的一头描绘字体边缘轮廓。

第三步：最后用修正液在文字内部绘制漂亮的类似花藤等图案效果。

第三步：最后用修正液在文字内部绘制漂亮的类似花藤等图案效果。

### 字体外部图案装饰

　　字体外部图案装饰就是指在文字外部绘制一些图形或图案，因为是在文字的外部绘制，所以只起到烘托作用，而不会影响到文字的阅读。

第一步：先用黄色的20mm油性 马克笔书写基本文字部分。

第一步：先用黄色的20mm油性 马克笔书写基本文字部分。

第二步：用双头马克笔描绘轮廓，在外部绘制和文字相关的图案。

第二步：用双头马克笔描绘轮廓，在外部绘制和文字相关的图案。

第三步：用水性马克笔对文字外部绘制的图案进行颜色填充。

第三步：用水性马克笔对文字外部绘制的图案进行颜色填充。

### 字体外部背景装饰

　　字体外部背景装饰就是指在为文字描绘好基本的轮廓后，在其外部周围绘制一些较具创意的图形效果，但值得一提的是，绘制字体外部背景装饰的笔的颜色要浅一些，因为它是起到烘托主题的作用，所以尽量不要过深，以免喧宾夺主，影响文字的整体效果。

第一步：先用红色的20mm油性马克笔书写基本文字部分。

第一步：先用绿色的20mm油性马克笔书写基本文字部分。

第二步：然后用双头马克笔较粗的一头描绘字体边缘轮廓。

第二步：然后用双头马克笔较粗的一头描绘字体边缘轮廓。

第三步：最后用颜色较浅的水性马克笔在文字的周围绘制一些背景装饰图案。

第三步：最后用修正液在文字内部不同位置点缀高光效果。

**字体花藤效果装饰**

字体花藤效果装饰绘制的时候稍微复杂一些，但可以表现较强的艺术效果、营造艺术氛围。

第一步：先用不同颜色的20mm油性 马克笔书写文字。　第二步：然后用铅笔在文字外部绘制一些花藤图案草图。

第三步：用双头马克笔较细的一头描绘文字和花藤轮廓。　第四步：用双头马克笔较粗的一头整体的外层轮廓部分。

第五步：用不同颜色的水性马克笔对花藤部分图案进行颜色填充，以增强画面的艺术效果。

## 字体卡通造型装饰

字体卡通造型装饰是指在文字的外部绘制一些较为活泼或生动的卡通图案，它可以是动物，也可以是人物，更可以是食品，只要符合文字本身的意思，就可以表达出主题效果。

第一步：先用马克笔绘制标题字，然后
用铅笔绘制卡通图案草稿。

第一步：先用马克笔绘制标题字，然后
用铅笔绘制卡通图案草稿。

第二步：然后用双头马克笔较粗的一头
描绘字体和卡通图案轮廓。

第二步：然后用双头马克笔较粗的一头
描绘字体和卡通图案轮廓。

第三步：最后用不同颜色的水性马克笔为卡通
图案进行颜色填充。

第三步：最后用水性马克笔为卡通图案进行颜色填充。

字体装饰实例

下面为大家提供一些字体装饰效果的实例，以供大家学习和参考练习。

字体装饰实例

平淡无奇的文字经过装饰会变得更加生动和活泼，同时也更具艺术效果和视觉冲击力，只要我们平时多看多思考多积累，就可以创作出具有创意的文字。

字体装饰实例

字体装饰实例

字体装饰实例

# 第3章 插图部分

# ⊘ 3.1 插图基础

### 插图的基本概念

　　当我们在版面编排中加入一张图片或相片时，称之为"插图"。它有两种功能，一种是帮助观者了解文章的内容，另一种功能是填补或美化版面。

　　插图是手绘POP广告构成要素中，形成广告性格及吸引视觉的重要题材，插图给人的第一印象，对广告能否发挥功能影响极大，具体说，插图的表现远比文案更容易吸引人的注意。

　　较早的POP广告常以文字表达信息，对生活步调快速的现代人来说，较难瞬间抓住消费者的视线，不易使消费者留下深刻印象，有鉴于此，现今手绘POP越来越重视插图的应用。

没有插图的手绘POP海报诉求感较差，添加了插图后的手绘POP海报诉求感更加明显，更加吸引人的注意力。

### 插图的作用

**A** 容易激起消费者的兴趣

插图具有一目了然的装饰特色，只要图案得体、位置编排合乎要求，相信一定能获取消费者的心；

**B** 插图视觉影响胜于文字视觉

一幅正确传达主题、诉求明朗的插图，远胜于文字的千言万语；

**C** 营造商场快乐气氛

幽默、活泼、可爱的图案，能活跃商场气氛，使消费者感染愉快的气息，增加购买欲望。

### 插图的表现手法

POP插图是在特定的前提下，用适当的素材、娴熟的技巧加以完成，主要有以下几种表现手法：

**A** 幽默表现手法

幽默表现手法是以夸张的手法，表现其趣味性及幽默感；

**B** 讽刺表现手法

讽刺表现手法是以对比、比喻的手法，表现其理念；

**C** 写实表现手法

写实表现手法是以熟练的技巧，具体且清楚地描绘主题；

**D** 幻想表现手法

幻想表现手法是把想象中的景象或现实中不存在的情景表现出来的一种方法；

**E** 图文结合表现手法

图文结合表现手法就是把插图和文字融合在一起，就是说要表现字中有画、画中有字的意境。

如上图实例中，就是将文字和插图有机地组合在一起，这样一来即可以表达主题，又可以营造艺术氛围，更可以丰富画面内容，可以说是一举多得，大家在今后的学习和练习中可以多多尝试，从而让你所创作的手绘POP作品更加精致、更具手绘POP魅力。

## 3.2 手绘插图分类

手绘POP海报中最常应用的插图题材主要有动物类、人物类、美食类等。

动物类

人物类

美食类

# 3.3 手绘插图步骤

**动物类手绘插图实例一**

第一步：首先用铅笔起稿；　　第二步：然后用记号笔描绘轮廓；　　第三步：用水性马克笔铺底色；

第四步：用略深的水性马克笔铺过渡色；　第五步：用较深的水性马克笔画阴影；　第六步：用记号笔对外轮廓进行加粗。

## 动物类手绘插图实例二

动物类插图比较活泼可爱，大家有时间可以多收集一些此类资料作为练习的参考。

第一步：首先用铅笔起稿；　　第二步：然后用记号笔描绘轮廓；　　第三步：用水性马克笔铺底色；

第四步：用略深的水性马克笔铺过渡色；　　第五步：用较深的水性马克笔画阴影；　　第六步：用记号笔书写插图内文字。

**人物类手绘插图女性**

人物类女性插图主要注意皮肤和嘴部的着色，要做到认真细致，精益求精。

第一步：首先用铅笔起稿;　　　第二步：然后用记号笔描绘轮廓;　　第三步：用水性马克笔铺皮肤色;

第四步：用略深的水性马克笔铺过渡色;　第五步：用较深的水性马克笔画阴影;　第六步：用水性马克笔填充服饰颜色。

163

## 人物类手绘插图男性

人物类男性插图线条稍微粗犷一些着色也厚重一些，特别是嘴唇部分，尽量用棕色和深棕色填充。

第一步：首先用铅笔起稿；　　　第二步：然后用记号笔描绘轮廓；　　　第三步：用水性马克笔铺皮肤色；

第四步：用略深的水性马克笔铺过渡色；　第五步：用较深的水性马克笔画阴影；　第六步：用水性马克笔填充服饰颜色。

### 美食类手绘插图实例一

下面为大家提供美食类冰激淋插图的绘制及着色过程，供大家学习和参考。

第一步：首先用铅笔起稿；　　　第二步：然后用记号笔描绘轮廓；　　　第三步：记号笔加粗外层轮廓；

第四步：用灰色水性马克笔绘制杯子；　　第五步：用水性马克笔填充插图底色；　　第六步：用略深水性马克笔绘制阴影。

美食类手绘插图实例二

下面为大家提供美食类汉堡题材的插图的绘制及着色过程，供大家学习和参考。

第一步：首先用铅笔起稿；　　第二步：然后用记号笔描绘轮廓；　　第三步：记号笔加粗外层轮廓；

第五步：用水性马克笔填充插图底色；　第五步：用略深水性马克笔填充过渡色；　第六步：用深色水性马克笔绘制阴影。

**美食类手绘插图实例三**

下面为大家提供美食类啤酒题材插图的绘制及着色过程，供大家学习和参考。

第一步：首先用铅笔起稿； 第二步：然后用记号笔描绘轮廓； 第三步：记号笔加粗外层轮廓；

第四步：用灰色水性马克笔绘制底色； 第五步：用深灰色水性马克笔绘制阴影； 第六步：用黄色水性马克笔填充底色；

第七步：用深黄色水性马克笔填充过渡颜色；

第八步：用棕色水性马克笔绘制阴影效果。

美食类手绘插图实例四

下面为大家提供美食类红酒题材插图的绘制及着色过程，供大家学习和参考。

第一步：首先用铅笔起稿；　　第二步：然后用记号笔描绘轮廓；　　第三步：记号笔加粗外层轮廓；　　第四步：用浅灰色水性马克笔绘制瓶子底色；

第五步：用深灰色水性马克笔绘制瓶子阴影；　　第六步：用红色水性马克笔绘制红酒底色；　　第七步：用大红色水性马克笔绘制红酒过渡色；　　第八步：用深红色水性马克笔绘制阴影。

**美食类手绘插图实例五**

下面为大家提供美食类水果题材插图的绘制及着色过程，供大家学习和参考。

第一步：首先用铅笔起稿；

第二步：然后用记号笔描绘轮廓；

第三步：用水性马克笔填充插图底色；

第四步：用深色水性马克笔绘制阴影。

# 第 4 章 POP 绘制

# 4.1 POP海报结构

在我们学习手绘POP海报制作之前，首先来了解一下手绘POP海报的基本结构。

**手绘POP海报的结构**

主标题：是海报的中心思想，海报的题材、风格等都是靠它来体现，所以它的地位是最为主要的。

装饰图案：主要起到装饰和填补画面空白的作用，但颜色要浅一些，以免喧宾夺主。

正文：是海报详细内容的体现，它的字数也比较多，为了方便阅读，我们可以用辅助线或边框进行区分。

插图：是整张海报的点睛部分，不但可以起到辅助文字部分，而且可以让画面更具有视觉冲击力。

**手绘POP海报的版式**

通常手绘POP海报里都是标题字在上面，正文和插图放在下面，但有的时候我们也可以对其进行创意和设计，也可以把标题字放在下面或竖立排放，其他部分则要灵活摆放。

下面为大家提供一些平时较常用的手绘POP版式，供大家学习和参考，平时大家也可以多看平面类或报纸、杂志等刊物，观察里面的排版方式，只要我们多积累多动脑，手绘POP排版还是较为容易掌握的。

## 4.2 白底POP制作

白底海报就是指在铜版纸上直接书写的海报，下面我们来学习一下它的制作过程。

第一步：先用铅笔在铜版纸上大致规划出海报的样式，也就是说先把海报的几个组成部分，如标题字、插图、正文等的位置确定好，然后书写的时候按照这个设定进行制作；

第二步：用油性马克笔书写标题字，然后进行装饰，因为标题字是手绘POP海报的中心思想，所以我们可以多运用一些装饰方法，以让其醒目、有视觉冲击力，为了让画面更加丰满，我们可以在其周围绘制一些背景装饰图案；

第三步：绘制插图部分，着色主要采用水性马克笔填充，插图可以根据POP海报的主题内容进行选择绘制，以达到首尾呼应的效果和作用，插图面积可以大一些，以突出其重要性；

第四步：用双头马克笔书写POP海报的标头部分，标头也相当于海报的一个小标题，作用是补充和解释主标题，因此也不容忽视，然后用浅灰色水性马克笔在海报里绘制辅助线，以方便我们后期书写正文的时候更加规范和工整；

第五步：最后书写正文内容，不同的内容可以采用不同的字体或是采用不同大小，以使其阅读更加清晰明了，正文部分通常不用过多装饰，以免影响到后期阅读。值得注意的是，手绘POP海报从一开始到最后一定要时刻注意边距的问题，比如上下左右都要保留出一定的空白空间，这样一来整体给人感觉才舒服，不然过挤会给人以压抑的感觉，过松会给人以松散的感觉。

标题工具：20mm油性马克笔
　　　　　橙色、黄色、蓝色
正文工具：双头马克笔
插图工具：水性马克笔
辅助工具：铅笔、像皮、格尺
画面规格：540mmX385mm
海报题材：节日类手绘POP
使用纸张：128g铜版纸

　　手绘POP海报创作当中，我们可以选主要的内容先绘制，比如海报纸中的主标题、副标题插图等部分，正文及装饰图案等部分可以根据剩余的空间进行绘制。如果空间有限，装饰图案可以省略，还有就是要控制海报里的边距问题，内容绘制得过满会给人以压抑感，内容绘制得过空，会给人以空旷的感觉，所以大家绘制的时候，内容尽量和纸张边缘保留一个格尺的宽度，这样排版是最为合理的。

## 4.3 彩底POP制作

彩底海报就是指在彩胶纸或皮纹纸等带颜色的纸张上制作海报，下面我们来学习一下它的制作过程。

第一步：先选择一张橙色的彩胶纸作为手绘POP海报的主题背景纸张；

第二步：然后再裁切一条黑色的彩胶纸用双面胶粘贴到纸张的最上端，选择黑色色块的目的是为了反衬后期粘贴的标题字；

第三步：先在铜版纸上书写标题字和绘制插图，然后将它们剪裁下来，用双面胶粘贴到海报上，这样主要是为了避免在彩胶纸上直接书写而造成吃色现象；

第四步：对于海报中的标头及副标题部分，我们也可以采用同样的方法去制作，但一定要记住剪裁的时候要保留一圈白边，这样可以让文字部分更加突出，也增强了海报的立体感觉；

第五步：最后书写正文内容，可以用双头记号笔直接书写，也可以采用其他工具书写，比如可以采用白色的修正液书写白色的文字，这样一来可以让手绘POP海报显得更加精致，海报内部的边框装饰我们可以采用20mm的油性马克笔直接绘制，为了让其更加规范，可以借助格尺等工具进行绘制。

标题工具：20mm油性马克笔 橙色、黄色、绿色
正文工具：双头马克笔、修正液、记号笔
插图工具：水性马克笔
辅助工具：铅笔、像皮、格尺 剪刀、双面胶
画面规格：540mmX385mm
海报题材：宣传类手绘POP
使用纸张：彩胶纸

　　彩底POP海报和白底POP海报在排版设计上道理基本相同，也是需要控制好边距的问题，如果想省略装饰图案绘制的话，我们可以在标题字或插图后面添加一个深颜色的背景，以此来让主体内容更加突出。如上图实例中，就是选择黑色的彩胶作为标题字的背景色块，来让主标题部分更加醒目，容易吸引和抓住消费者的注意力。

# 4.4 异形POP制作

异形海报就是指打破原有的方形设计，而是发挥制作者的创意，采用特殊造型进行制作的手绘POP海报。

第一步：先选择一张粉色的彩胶纸，用铅笔在彩胶纸内部绘制一个心形的图案，然后用剪刀沿着图案边缘将其裁剪下来，这样就得到了一个心形的造型；

第二步：选择一张土黄色的彩胶纸和一张比土黄色小一圈的黄色彩胶纸，然后把黄色彩胶纸用双面胶粘贴到土黄色彩胶纸上，以此作为异形手绘POP海报的背景纸张；

第三步：把粉色彩胶纸制作的心形造型用双面胶粘贴到黄色彩胶纸上；

第四步：先在铜版纸上书写标题字和绘制插图，然后用剪刀将其沿着边缘裁剪下来，用双面胶粘贴到制作好的特殊造型的彩胶纸上。

制作异型手绘POP的时候，我们可能需要美工刀或剪刀的配合。在剪裁过程中，大家要注意安全，因为美工刀的刀片很锋利，一不小心随时能刮伤手指，如果条件允许，大家可以随时准备好创可贴。

第五步：最后书写正文内容，可以用双头记号笔直接书写，也可以采用其他工具书写，书写正文时我们可以用浅灰色水性马克笔在文字的下部打上辅助线，以便让文字部分阅读的时候更加清晰明了。

标题工具：水性马克笔
正文工具：双头马克笔、修正液、记号笔
插图工具：水性马克笔
辅助工具：铅笔、橡皮、格尺剪刀、双面胶
画面规格：540mmX385mm
海报题材：节日类手绘POP
使用纸张：彩胶纸

手绘POP异型海报可以根据主题的内容进行联想和创意，从而制作出不同形态的造型，大家只要多动脑多动手，完全可以把手绘POP的真正魅力表现出来。

# 第5章 POP 应用

# 🍭 5.1 POP促销海报设计

手绘POP海报中，题材很广泛，比如美食主题、娱乐主题、商业主题、校园主题等，其中商业主题是手绘POP里最为广泛应用的，商业主题类的POP海报还包含促销主题、招聘主题、新品推荐主题等。下面，我们先来学习一下促销主题的POP海报设计。

### 促销海报结构

促销主题的海报结构里，通常由促销主题、店家名称、促销信息、商品价格或折扣、插图、装饰图案等几个部分组成，所以，在促销主题的POP海报里，表现商品折扣或价格的数字占有非常重要的地位。

店家名称

促销主题

装饰图案

插图

促销信息

商品折扣

促销海报实例

这一章节为大家提供一些促销类海报纸的实例及绘制分解步骤，以供大家临摹学习和参考使用。

标题工具：20mm油性马克笔
　　　　　黄色
正文工具：双头马克笔
插图工具：水性马克笔
辅助工具：铅笔、橡皮、格尺
画面规格：540mmX385mm
海报题材：促销类手绘POP
使用纸张：128g铜版纸

标题工具：20mm油性黄色、橙色、绿色、蓝色马克笔
正文工具：双头马克笔
插图工具：水性马克笔
辅助工具：铅笔、橡皮、格尺
画面规格：540mmX385mm
海报题材：促销类手绘POP
使用纸张：128g铜版纸

标题工具：20mm油性黄色、蓝色、绿色马克笔

正文工具：双头马克笔

插图工具：水性马克笔

辅助工具：铅笔、橡皮、格尺

画面规格：540mmX385mm

海报题材：促销类手绘POP

使用纸张：128g铜版纸

标题工具：水性马克笔、黑色记号笔
正文工具：双头马克笔
插图工具：水性马克笔
辅助工具：铅笔、橡皮、格尺
画面规格：540mmX385mm
海报题材：促销类手绘POP
使用纸张：128g铜版纸

标题工具：20mm油性黄色、橙色、紫色马克笔

正文工具：双头马克笔

插图工具：水性马克笔

辅助工具：铅笔、橡皮、格尺

画面规格：540mmX385mm

海报题材：促销类手绘POP

使用纸张：128g铜版纸

  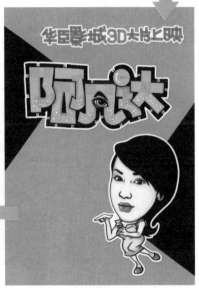

标题工具：20mm油性蓝色马克笔、记号笔

正文工具：双头马克笔

插图工具：水性马克笔

辅助工具：铅笔、橡皮、格尺、剪刀、美工刀

画面规格：540mmX385mm

海报题材：促销类手绘POP

使用纸张：橙色彩胶纸、黑色彩胶纸

标题工具：20mm油性黄色、粉色、绿色、蓝色马克笔

正文工具：双头马克笔

插图工具：水性马克笔

辅助工具：铅笔、橡皮、格尺、剪刀、美工刀、双面胶

画面规格：540mmX385mm

海报题材：促销类手绘POP

使用纸张：黑色彩色胶纸、紫色彩色胶纸

标题工具：蓝色、红色、黄色、橙色
　　　　　20mm油性马克笔
正文工具：双头马克笔
插图工具：水性马克笔
辅助工具：铅笔、橡皮、格尺、剪刀、
　　　　　美工刀、双面胶
画面规格：540mmX385mm
海报题材：促销类手绘POP
使用纸张：蓝色彩胶纸、黑色彩胶纸



标题工具：黄色、橙色20mm油性马克
笔、黑色记号笔

正文工具：双头马克笔

辅助工具：铅笔、橡皮、格尺、剪刀、
美工刀、双面胶 、修正液

画面规格：540mmX385mm

海报题材：促销类手绘POP

使用纸张：土黄色彩胶纸、棕色彩胶纸

标题工具：20mm油性马克笔、红色

正文工具：双头马克笔

插图工具：水性马克笔

辅助工具：铅笔、橡皮、格尺、剪刀、美工刀

画面规格：540mmX385mm

海报题材：促销类手绘POP

使用纸张：橙色彩胶纸

标题工具：20mm油性马克笔、黄色

正文工具：双头马克笔

辅助工具：铅笔、橡皮、格尺、剪刀、美工刀、双面胶、
　　　　　修正液

画面规格：540mmX385mm

海报题材：促销类手绘POP

使用纸张：蓝色彩胶纸

# 5.2 POP招聘招贴

手绘POP海报中，招聘题材较为常用，商场或超市员工流动量较为频繁，因此需要经常招聘新员工，就要书写招聘类手绘POP海报，下面让我们先来了解以下招聘类POP海报的基本结构。

**招聘海报结构**

招聘主题的海报结构里，通常由招聘主题、店家名称、招聘对象、招聘待遇、插图、装饰图案等几个部分组成，所以，在招聘主题的POP海报里，招聘主题一定要绘制得醒目一些，以更好地吸引人的注意力。

店家名称

招聘主题

装饰图案

插图

招聘信息

边框装饰

招聘海报实例

标题工具：20mm油性马克笔橙色、绿色

正文工具：双头马克笔

插图工具：水性马克笔

辅助工具：铅笔、橡皮、格尺

画面规格：540mmX385mm

海报题材：招聘类手绘POP

使用纸张：128g铜版纸

标题工具：20mm油性蓝色、粉色、黄色、橙色马克笔
正文工具：双头马克笔
插图工具：水性马克笔
辅助工具：铅笔、橡皮、格尺、剪刀、美工刀、修正液
画面规格：540mmX385mm
海报题材：招聘类手绘POP
使用纸张：粉色彩胶纸、黑色彩胶纸

标题工具：20mm油性橙色、绿色、黄色马克笔

正文工具：双头马克笔

插图工具：水性马克笔

辅助工具：铅笔、橡皮、格尺、修正液、美工刀、剪刀

画面规格：540mmX385mm

海报题材：招聘类手绘POP

使用纸张：绿色彩胶纸

标题工具：20mm油性马克笔、绿色
正文工具：双头马克笔
插图工具：水性马克笔
辅助工具：铅笔、橡皮、格尺、剪刀、美工刀、修正液
画面规格：540mmX385mm
海报题材：招聘类手绘POP
使用纸张：橙色彩胶纸、土黄色彩胶纸

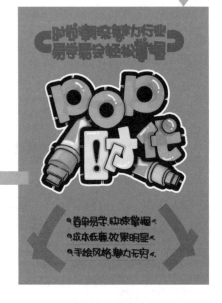

标题工具：20mm油性橙色、绿色、黄色马克笔

正文工具：双头马克笔、修正液

辅助工具：格尺、修正液、美工刀、剪刀

画面规格：540mmX385mm

海报题材：招生类手绘POP

使用纸张：粉色彩胶纸

# POP艺术设计

# 第 6 章　绘制准备

6.1　POP应用与前景
6.2　POP工具与绘制技巧

# 6.1 POP应用与前景

**POP的应用**

POP是英文"Point of PurChase"的缩写，可以翻译成"购买点的广告"，又可以被称为"店头广告"，它是当今最为流行的新兴广告媒体。

手绘POP海报应用的题材极为广泛，可以说只要是存在买卖关系的地方，就会有手绘POP的市场，如商场、百货、购物中心、书店、超市、酒店、料理店、咖啡厅、蛋糕店、西餐厅、网吧、电影院、KTV、健身中心、儿童乐园、迪厅、培训学校、服饰品店、美容院、化妆品店、发廊、手机市场、数码广场、便利店、药房、医院、售票处、办公室等。

一幅精致的手绘POP海报不但可以向消费者或顾客宣传商家的广告及促销信息，而且更可以提高商家店面的形象和档次，因为手绘POP海报是直接手工绘制的，它的功能不仅是起到广告促销、宣传推广的作用，而且还可以当做一幅艺术作品，来吸引消费者和顾客，也是商家为顾客提供一个幽雅的消费环境提供了一个不可缺少的辅助项目。

一些高档的消费场所，对于自身的店面形象极为重视，甚至每一个细节部分都精益求精，更何况用来招来顾客的手绘POP海报了，它可说是商家的无声的促销员或是接待员，也从某种意义上代表了商家的企业文化和形象，所以不容忽视。

手绘POP之所以得到众多商家和企业的青睐，和它的诸多优点是密不可分的，让我们来了解一下手绘POP究竟有哪些吸引人的地方：

制作成本低廉：手绘POP的成本少则几元，多则十几元，而且工具可以反复使用，制作开销远远低于印刷或者喷绘；

速度快、机动性强：手绘POP不需要等待或者配合电脑等作业，只需要笔和纸就能完成，可缩短整体制作时间，随时满足制作的需求；

亲和力：手绘POP不同于一般的印刷制品，因为采用手工制作，所以作品流露出特别的亲切感，更能拉拢消费者的心，也更能吸引和打动消费者；

传递信息力强：商场里的POP可以直接对消费者传达信息，告之促销内容、价格、产品推荐等，以达到促使消费者购买的效果；

时效性强：手绘POP易学易做，不需要投入太多时间忙于构思、设计、制作，简单的一些手绘POP几分钟内便可以完成，内容复杂一些的手绘POP制作时间在30～50分钟左右。

活跃商场气氛：手绘POP能配合商场的整体格调，不但有助产品的推销，更能营造最佳气氛。手绘POP凭借着诸多优点，被商家和企业进行广泛的应用，现今纵观各种消费场所，手绘POP几乎无处不在，它的题材可以是促销商品，也可以是提示或警示，可以是公益宣传，也可以烘托节日。由此可见，在广告业里，手绘POP这一独特的宣传广告形式正日益兴盛，而制作手绘POP的专业设计者的队伍也在不断壮大，每一名手绘POP设计者都在用自己的专业技术和经验为各个商家及企业贡献着自己的力量。

### POP的前景

POP广告作为视觉传达和商业推广的重要艺术形式之一，越来越受到设计教育界、美术设计工作者及商家的重视。目前在我国，很多大学陆续在设计专业开设了POP广告设计课程，很多美术爱好者也根据自身的工作需要选修和学习POP设计。其他国家或地区以及我国的香港、台湾地区，在中、小学时期就开始对学生进行POP设计的训练，POP现今已经成为每个学生必须具备的美术技能和艺术修养。现代广告传媒文化中，POP广告不仅以丰富的艺术形式发布各种信息，同时也为创作者充分展示自己的设计理念、个性和艺术创造力提供了广阔的空间。

随着我国经济的蓬勃发展，各大商场及超市陆续占领消费市场成为主导，一些连锁企业如沃尔玛、家乐福、乐购、百联、国美、华润、麦德龙等零售业巨头在我国开店总数多达数千家。目前进入我国的知名零售商集团已近300家，在各大中城市开设经营点1400多个，加上地方性本土连锁型超市的迅猛发展，导致了零售商们对美工人才需求的急剧增加。据北京《人才周刊》、《北京晚报》、《娱乐信报》等报刊报道，仅北京市场就缺少POP美工3000多人，其求人倍率为10.08，也就是说一个美工人才就有十个职位等待其去选择，由此可见，POP的发展是非常有前景的。

POP人才需求日益加剧，也使我国POP行业不断扩大，学校、书籍、网络等各种途径都可以让你掌握这一极具商业前景的技术。

## 6.2 POP工具与绘制技巧

### 工具介绍

绘制POP海报的工具主要有笔材类、纸张类、辅助工具类三个类别。

### 笔材类

笔材类工具里，我们主要是以马克笔为主，马克笔可以分为油性马克笔和水性马克笔两种。

### 油性马克笔

油性马克笔的规格是按笔头的宽度进行区分的，常用的规格有30mm、20mm、10mm、12mm、6mm。

### 水性马克笔

水性马克笔的笔头多为3mm，目前质量较好的有日本的美辉牌60色水性马克笔。

### 双头马克笔

双手马克笔的有一粗一细两个笔头，粗的一头为6mm的斜头笔尖，细的一头为2mm的尖头笔尖。

### 纸张类

手绘POP海报主要是在纸张上进行体现，所以纸张是最有效的载体，我们制作手绘POP所常用的纸张主要有铜版纸、彩胶纸、皮纹纸三种。

### 铜版纸

铜版纸表面光滑，是POP制作较好的载体，它可以把马克笔的颜色完整地表现出来，铜版纸主要是按重量进行区分的，我们常用的主要有105g、128g、157g等，重量越大，纸张就越厚，制作出的作品效果也就越好；

我们可以根据不同的需要制作各种规格的海报，如一开海报尺寸：1079mm X 787mm（尚未经裁切的规格），两开海报尺寸：787mm X 540mm（一开纸张裁一半），四开海报尺寸：540mm X 385mm（两开纸张裁一半），八开尺寸：385mm X 270mm（四开纸张裁切一半）等。

### 彩胶纸

彩胶纸也叫做彩色胶版纸，纸张本身带有颜色，但表面较为粗糙，如果采用马克笔直接在上面书写或绘制内容的话会产生晕水或变色的现象，所以我们在采用彩胶纸制作海报的时候，一般都是把标题字或插图在铜版纸上先进行书写，然后再将其剪裁下来粘贴到彩胶纸上，这样一来可以保证马克笔原有的颜色表现。

我们平时所购买的彩胶纸的颜色也比较多，有几十种，其中最为常用的颜色有红色、粉色、荧光粉色、黑色、灰色、绿色、浅绿色、荧光绿色、蓝色、浅蓝色、天蓝色、黄色、土黄色、深黄色、橙色、荧光黄色、紫色、肉色、棕色、深棕色等，尤其是一些节日题材的海报，更是离不开彩胶纸的衬托。

皮纹纸

　　皮纹纸比彩胶纸更厚一些，纸张本身也带有颜色，而且纸张表面带有暗纹；我们采用皮纹纸制作的POP海报不但可以增强画面的档次和内涵，而且可以使画面更加具有艺术效果；市场上的皮纹纸款式比较，纸张上面的暗纹也花样繁多，我们可以根据不同的需要，选择不同款式的皮纹纸。

辅助工具

　　制作一张精致的手绘POP海报，还需要用到很多辅助工具，比如我们制作彩底海报，因为要避免纸张吃色的现象产生，所以标题字和插图需要先在铜版纸上进行书写，然后再用剪刀将其裁剪下来，最后再用喷胶进行粘贴。制作过程中，可能还需要用到美工刀、修正液（如下图实例中白色文字部分）、广告色、毛笔、透明胶、油漆笔、铅笔、橡皮、墨水等。工具越丰富，我们制作出来的海报效果就会越理想、越精美。

绘制技巧

当我们在制作手绘POP之前，不要盲目地直接就写，而是需要简单的构图、创意等，绘制手绘POP的工具种类很多，而且有各自的用途，如何有效地利用好各种工具，是制作一张POP作品成功的关键，下面我们就以手绘POP海报的一些基本工具的具体用途为大家进行实例讲解。

我们这里列举的海报实例以"减肥"为标题，采用铜版纸进行绘制，其需要用到的工具有：20mm油性黄色马克笔、20mm油性橙色马克笔、粉红色双头马克笔，红色圆头记号笔，黑色记号笔，3mm蓝色，肉色、红色、黄色、土黄色等水性马克笔，铅笔、橡皮、格尺等。

第一步：先用铅笔绘画好海报中各个部分内容的位置，比如主标题字、副标题字、插图、正文等部分的大小、位置等，先做到合理规划，然后再进行细节绘制。

第二步：先用20mm油性黄色马克笔书写标题字部分，然后采用黑色记号笔细的一头描绘标题字的内部轮廓，然后再用黑色记号笔宽的一头描绘标题字的最外层轮廓，可以采用断线的形式表现。

第三步：为了让POP海报画面更加丰富，我们可以利用水性马克笔绘制装饰图案，如下图实例，可以采用3mm蓝色水性马克笔在标题字的周围绘制若干圆点作为装饰，我们也可以自己发挥创意，采用不同颜色的水性马克笔绘制不同形状的装饰效果。

第四步：用粉红色双头马克笔较为宽的一头书写副标题的文字部分，然后用细的一头在副标题的开头和末尾也可以绘制一些小的图形作为装饰。

第五步：用3mm水性马克笔为POP海报绘制插图部分。

211

第六步：先用红色和黑色记号笔书写正文部分，然后用20mm橙色油性马克笔绘制POP海报中最底部的边框部分，最后一张精致的手绘POP海报完成了。

如果是制作彩底海报，其制作技巧也大致相同，只不过标题字、正文和插图部分是先写在铜版纸上，再剪裁下来粘贴到彩胶纸上。

# 第 7 章 POP色彩知识

# 7.1　色彩原理

## 光与色

没有光源便没有色彩感觉，人们凭借光才能看见物体的形状、色彩，从而认识客观世界。

什么是光呢？从广义上讲，光在物理学上是一种客观存在的物质（而不是物体），它是一种电磁波。电磁波包括宇宙射线、X射线、紫外线、可见光、红外线和无线电波等。它们都各有不同的波长和振动频率。在整个电磁波范围内，并不是所有的光都有色彩，更确切地说，并不是所有的光的色彩都可以分辨。只有波长在380纳米至780纳米之间的电磁波才能引起人的色觉。这段波长的电磁波叫可见光谱，也叫做光。其余波长的电磁波，都是肉眼所看不见的，通称不可见光。如：长于780纳米的电磁波叫红外线，短于380纳米的电磁波叫紫外线。

实际上，阳光的七色是由红、绿、蓝三色不同的光波按不同比例混合而成，我们把这红、绿、蓝三色光称为三原色光（目前彩色电视所采用的是红、绿、蓝，实际上混合不出所有自然界之色，只是方便而已，但光学一直采用红、绿、蓝为三原色，这里我们可以通过"色图"来表示），国际照明学会规定分别用x、y、z来表示它们之间的百分比。由于是百分比，三者相加必须等于1，故色调在色图中只需用x、y两值即可。将光谱色中各段波长所引起的色调感觉在x、y平面上做成图标时，即得色图（见右下图）。因白色感觉可用等量的红、绿、蓝（蓝紫）三色混合而得，故图中愈接近中心的部分，表示愈接近于白色，也就是饱和度愈低；而在边缘曲线部分，则饱和度愈高。因此，图中一定位置相当于物体色的一定色调和一定的饱和度。

1666年，英国物理学家牛顿做了一个非常著名的实验，他用三棱镜将太阳白光分解为红、橙、黄、绿、青、蓝、紫的七色色带。据牛顿推论：太阳的白光是由七色光混合而成，白光通过三棱镜的分解叫做色散色散光的物理性质由光波的振幅和波长两个因素决定。波长的长度差别决定色相的差别，波长相同，而振幅不同，则决定色相明暗的差别。

三原色

三原色：倘若我们将色彩加以分类的话，那么色彩大致上就可以分为无彩色与有彩色两大系列。黑白灰为无彩色，除此之外的任何色彩都为有彩色。其中红、黄、蓝是最基本的颜色，被称为三原色。三原色是其他色彩所调配不出来的，而其他色彩可由三原色按一定比例调配出来。

色彩三要素

色彩三要素：有彩色系列的色彩具有三个基本要素，即色相、明度、纯度。蒙赛尔色立体及其他色立体均是由色彩三要素构成的，色彩的三要素是色彩的基本语言，认识与了解色彩三要素，对认识和运用色彩是极为重要的。

色相：色相就是色彩的相貌，是色彩之间相互区别的名称，如红、橙、黄、绿、蓝、紫等。将上述的单色按光谱顺序环形排列，便形成了色相环。

明度：明度就是色彩的明暗度，也称亮度、深浅度等。每一种色彩都有各自不同的明度，如黄色明度最高，紫色明度最低，红、绿色均属中间明度等。同时明度与配色的基本规律是：任何颜色如果加白，其明度就越亮；如果加黑，其明度则越暗。

纯度：纯度就是色彩的鲜艳度，也叫彩度、饱和度。无色彩的黑白灰纯度为零。在色环上，纯度最高的是三原色（红、黄、蓝），其次是三间色（橙、绿、紫），再次为复色。而在同一色相中，纯度最高的是该色的纯色，而随着渐次加入无彩色，其纯度则逐渐降低。

## 7.2　色彩的搭配

当我们看见色彩的时候一般很少会看见单色，一定是和周围的色彩同时存在。周围的色彩是否协调，常会使有些颜色看起来美丽或丑陋。因此在进行配色时必须注意配色是否恰当。色彩的调和感各有不同，与哪种物体进行配色，在哪种环境下进行配色，其感受并不相同。色彩不能作为抽象性使用，而应做实际上的应用。所以抽象性色彩理论组合并不能确定配色是否良好。配色时要做适当的色彩组合，才能发挥效果。以下为调和配色的基本原则，只要应用得当，并无优劣之分。

### 同色系配色

同色是色环中邻近角度的颜色，色环角度约在36度以内皆视为同色范围。若以明度或彩度的变化情形来自由选择调和的色彩，成为同色的调和。

### 互补色系配色

在色环上相对的两个颜色具有强烈的对比性并有互相呼应的效果。处理互补色调必须注重面积对比，如色彩强烈的用小面积，弱色则用大面积，这样才会呈现强烈的视觉效果。

### 对比色系配色

如与制定的某色，依据环度大约成108°至144°之间的相对，在此范围内的所有色相称为对比色系。应用两色时应避免相同面积、相同强度的对比，使宾主的关系明显。

### 类似色系配色

以色相环而言，类似色系即指定单一色相，相距36度至72度之间起所有单色相的调和作用。如红橙、红、红紫、黄、黄绿、绿，都具有类似色的关系。以此方法配色时若色相的相隔太近会有单调、缺乏变化的感觉，相距太远又会有不协调的感觉，所以需特别注意。

### 无彩色与有彩色配色

无彩色没有强烈的个性，较为中型化，大都处在配角地位，因此无彩色与有彩色皆很容易调和。

单一色相配色指特定的某一色相，只能在色彩本身变化，求取调和的色彩。调和的方法很简单，只要将明度、彩度加以提高或转弱，即可达到单一色相的色调变化，并产生调和作用。但是单色的变化过多反而会有单调乏味的感觉。

### 多相配色

色彩使用如果超过三种以上而彼此产生调和作用，称为多色相调和。通常第一色相或第二色相为主色，第三色相以主的色相为副色，然后再加上明度、彩度的变化，达到多色变化的调和效果。

### 暖色系配色

红、橙、黄为主色相的变化调和成为暖色系配色。暖色系配色给人温暖、喜悦的感觉，亲和力极佳，这种感觉是我们从日常生活中的经验产生的。但如果是中性色彩，如绿色就没有温暖或者寒冷的感觉。

### 无彩色系配色

无彩色里没有彩度，只有明度的变化，无彩色没有温暖、寒冷的感觉，无彩色常用做底色。大面积的无彩色填补能衬托主题。若过分使用五彩色系将会显得死寂、萧条、没有生命。

### 寒色系配色

紫、青为主色相的变化调和成为暖色系配色。寒色系配色给人寂静、寒冷的感觉。

# 7.3　色彩的感觉

各种色彩的象征:

**红色**　热情、活泼、热闹、革命、温暖、幸福、吉祥、危险……

由于红色容易引起注意,所以在各种媒体中也被广泛的利用,除了具有较佳的明视效果之外,更被用来传达有活力、积极、热情、温暖、前进等涵义的企业形象与精神,另外红色也常用来作为警告、危险、禁止、防火等标示用色,人们在一些场合或物品上,看到红色标示时,不必仔细看内容,仅能了解警告危险之意即可,在工业安全用色中,红色即是警告、危险、禁止、防火的指定色。

| 大红 | 桃红 | 砖红 | 玫瑰红 |
|------|------|------|--------|

**橙色**　光明、华丽、兴奋、甜蜜、快乐……

橙色明视度高,在工业安全用色中,橙色即是警戒色,如火车头、登山服装、背包、救生衣等,由于橙色非常明亮刺眼,要注意选择搭配的色彩和表现方式,才能把橙色明亮活泼的特性发挥出来。

| 鲜橙 | 橘橙 | 朱橙 | 香吉士 |
|------|------|------|--------|

**黄色**　明朗、愉快、高贵、希望、发展、注意……

黄色明视度高,在工业安全用色中,黄色即是警告危险色,常用来警告危险或提醒注意,如交通号志上的黄灯,工程用的大型机器,学生用雨衣、雨鞋等,都使用黄色。

| 大黄 | 柠檬黄 | 柳丁黄 | 米黄 |
|------|--------|--------|------|

绿色  新鲜、平静、安逸、和平、柔和、青春、安全、理想……

在商业设计中，绿色所传达的清爽、理想、希望、生长的意象，符合了服务业、卫生保健业的诉求。在工厂中为了避免操作时眼睛疲劳，许多工作的机械也是采用绿色，一般的医疗机构场所，也常采用绿色作为空间色彩规划及标示医疗用品。

蓝色  深远、永恒、沉静、理智、诚实、寒冷……

由于蓝色沉稳的特性，具有理智、准确的意象。在商业设计中，强调科技、效率的商品或企业形象，大多选用蓝色当标准色，企业色如电脑、汽车、影印机、摄影器材等，另外蓝色也代表忧郁，这是受了西方文化的影响，这个意象也运用在文学作品或感性诉求的商业设计中。

紫色  优雅、高贵、魅力、自傲、轻率……

由于具有强烈的女性化性格，在商业设计用色中，紫色也受到了相当的限制，除了和女性有关的商品或企业形象之外，其他类的设计不常采用为主色。

白色  纯洁、纯真、朴素、神圣、明快、柔弱、虚无……

在商业设计中，白色具有高级、科技的意象，通常需和其他色彩搭配使用，纯白色会带给别人寒冷、严峻的感觉，所以在使用白色时，都会掺杂一些其他的色彩，如象牙白、米白、乳白、苹果白，在生活用品、服饰用色上，白色是永远流行的主要色，可以和任何颜色做搭配。

**色彩与POP广告的关系**

　　对色彩的情感源自人类的自然反应，成功的POP广告，除了创作者竭尽心力的诠释外，还必须通过色彩的传达使消费者产生共鸣。因为我们所创作的作品是给大多数人看的，我们对色彩的一些理解和应用也必须以大多数人对色彩的感觉为基准进行POP创作，这样我们所完成的作品才有说服力，也能更好地发挥其广告作用。

| 色彩 | 色相 | 具体的联想 | 抽象的联想 | 适用的海报 |
|---|---|---|---|---|
| | 红 | 苹果，口红，火，夕阳，西瓜 | 热情，暴力，危险，喜庆，喜悦 | 节庆，饮食，告示，拍卖 |
| | 橙 | 柿子，糖果，饼干 | 活泼，热闹，和谐，美味 | 饮食，茶楼，皮饰 |
| | 黄 | 阳光，香蕉，黄金 | 明朗，积极，活力 | 食品，服饰，书店 |
| | 绿 | 公园，草木，邮局 | 和平，成长，安全，朝气，新鲜 | 校园，旅游，超市，水果，花卉 |
| | 蓝 | 海洋，天空，水 | 忧郁，理性，寒冷，冷静，沉着 | 服饰，饮水，电器，运动用品 |
| | 紫 | 葡萄，茄子 | 浪漫，高贵，神秘 | 化妆品，花卉 |
| | 黑 | 夜晚，头发，墨汁 | 恐怖，死亡，悲哀，绝望，破灭，孤独 | 个性商店，俱乐部 |
| | 白 | 云，护士，纸 | 纯洁，干净，神圣 | 均适用 |

# 第 8 章 标题字特效

# 8.1　木纹字

　　木板效果就是指在为书写好的标题字描绘轮廓之后，在其内部运用水性马克笔绘制出类似木头年轮效果的图案，以此来达到这种特殊的效果。

　　这种木板效果装饰常应用在木质产品或表现一些质感比较强的标题字里面，主要是通过精致的手绘技法来体现海报的精致程度和档次。

　　这一章节我们通过大量的实例及详细的绘制过程为大家进行详尽的讲解。

木纹字实例一

第一步：先用铅笔绘制出文字的基本笔画部分；　　　第二步：用黑色记号笔细的一头描绘文字轮廓；

第三步：用黑色记号笔粗的一头描绘外层轮廓；　　　第四步：用浅肉色水性马克笔填充文字内部底色；

第五步：用棕色水性马克笔描绘阴影部分效果；　　　　第六步：用深肉色水性马克笔在文字内部绘制斜纹。

右图手绘POP海报实例是施工维修题材，我们采用木纹字进行绘制主标题，可以更好地表现主题内容，也让海报更加生动和立体，同时也增强海报的艺术效果，可谓是一举多得。

**木纹字实例二**

第一步：先用20mm黄色油性马克笔书写文字部分；

第二步：用黑色记号笔细的一头描绘笔画轮廓；

第三步：用黑色记号笔细的一头绘制钉子的感觉；

第四步：用棕色水性马克笔描绘阴影部分效果；

第五步：用勾线笔在文字内部绘制类似年轮的效果；

第六步：最后用黑色记号笔宽的一头描绘外轮廓。

木纹字实例三

第一步：先用20mm黄色油性马克笔书写文字部分；

第二步：用黑色记号笔细的一头描绘笔画轮廓；

第三步：用黑色记号笔细的一头绘制钉子的感觉；

第四步：用棕色水性马克笔描绘年轮部分效果；

第五步：用土黄色水性马克笔在文字内部绘制阴影；

第六步：最后用黑色记号笔宽的一头描绘外轮廓。

木纹字实例四

第一步：先用20mm黄色油性马克笔书写文字部分；　　　第二步：用黑色记号笔细的一头描绘笔画轮廓；

第三步：用黑色记号笔宽的一头绘制文字外层轮廓；　　　第四步：用棕色水性马克笔描绘阴影部分效果；

第五步：用棕色水性马克笔绘制年轮效果，用土黄色水性马克笔在年轮效果上加粗，以增强文字的层次感觉。

木纹字实例五

第一步：先用20mm黄色油性马克笔书写文字，然后描绘轮廓； 第二步：用黑色记号笔绘制外部背景图案；在木纹字的外部绘制装饰图案，可以让文字更加具有艺术效果，而且也更加精致。

木纹字实例六

第一步：先用20mm黄色油性马克笔书写文字，然后描绘轮廓； 第二步：用黑色记号笔绘制外部背景图案；对于三个字的木纹字，在排版的时候可以采用"倒三角"形书写，可以让文字更具创意。

**木纹字实例七**

第一步：先用橙色、黄色油性马克笔书写文字部分；

第二步：用铅笔在文字外部绘制木板图案轮廓；

第三步：用黑色记号笔细的一头描绘文字和木板轮廓；

第四步：用黑色记号笔宽的一头描绘最外层轮廓；

229

第五步：用水性马克笔先描绘文字内部阴影效果；　　第六步：用水性马克笔填充及绘制木板部分效果；

第七步：用水性马克笔在文字的外部绘制背景图案进行装饰，可以让文字视觉冲击力更加强烈，同时也增强了文字的艺术效果和鲜艳程度。

## 8.2　布纹字

　　布纹效果就是指在标题字内部绘制一些类似现实生活中布匹纹理的图案，来表现这种特殊的效果。

　　布纹效果常用在一些和衣服服饰或布料有关的题材里面，可以形象、生动地表现主题。

　　这一章节我们通过大量的实例及详细的绘制过程为大家进行详尽的讲解。

**布纹字实例一**

第一步：先用铅笔绘制出文字的基本笔画部分；

第二步：用黑色记号笔细的一头描绘文字轮廓；

第四步：用深蓝色水性马克笔在文字内部绘制交叉斜纹。

第三步：用黑色记号笔粗的一头描绘外层轮廓，然后用淡蓝色水性马克笔在文字内部绘制斜纹；

布纹字实例二

第一步：先用铅笔绘制文字部分的每个笔画；

第二步：用黑色记号笔细的一头描绘笔画轮廓；

第三步：用黑色记号笔粗的一头描绘文字外层轮廓；

第四步：用浅粉色水性马克笔填充文字内部底色；

第五步：用粉色水性马克笔在文字内部绘制斜纹；

第六步：最后用深粉色水性马克笔绘制波浪图案。

布纹字实例三

第一步：先用铅笔绘制文字各个笔画部分；

第二步：用黑色记号笔细的一头描绘笔画轮廓；

第三步：用黑色记号笔粗的一头描绘外层轮廓部分；

第四步：用浅蓝水性马克笔在内部描绘交叉图案；

第五步：用浅粉色水性马克笔在内部描绘交叉图案；

第六步：最后用深粉色水性马克笔描绘交叉图案。

**布纹字实例四**

第一步：先用铅笔绘制文字部分的每个笔画；

第二步：用黑色记号笔细的一头描绘笔画轮廓；

第三步：用黑色记号笔粗的一头描绘文字外层轮廓；

第四步：用灰色水性马克笔绘制文字内部斜纹；

第五步：用灰色水性马克笔在文字内部绘制交叉纹；

第六步：最后用浅灰色水性马克笔描绘纹理轮廓。

**布纹字实例五**

第一步：先用铅笔绘制文字各个笔画部分；

第二步：用黑色记号笔细的一头描绘笔画轮廓；

第三步：用黑色记号笔粗的一头描绘外层轮廓部分；

第四步：用浅绿水性马克笔在文字内部填充底色；

第五步：用深绿色水性马克笔在内部描绘交叉图案；

第六步：用不同颜色水性马克笔填充其他部分颜色。

布纹字实例六

第一步：先用铅笔绘制文字部分的每个笔画；

第二步：用黑色记号笔细的一头描绘笔画轮廓；

第三步：用黑色记号笔粗的一头描绘文字外层轮廓；

第四步：用黄色水性马克笔绘制文字内部斜纹；

第五步：用红色水性马克笔在文字内部填充底色；

第六步：最后用深红色水性马克笔描绘交叉图案。

**布纹字实例七**

第一步：先用铅笔绘制文字各个笔画部分；

第二步：用黑色记号笔细的一头描绘笔画轮廓；

第三步：用黑色记号笔粗的一头描绘外层轮廓部分；

第四步：用浅蓝水性马克笔在文字内部填充底色；

第五步：用深蓝色水性马克笔在内部描绘斜纹图案；

第六步：用深颜色水性马克笔在内部绘制交叉图案。

布纹字实例八

第一步：先用铅笔绘制文字部分的每个笔画；

第二步：用黑色记号笔粗的一头描绘文字外层轮廓；

第三步：用黄色水性马克笔填充文字内部底色；

第四步：用棕色水性马克笔绘制文字内部斜纹；

第五步：最后在文字外部绘制和主题相符的小插图作为装饰，以烘托主题气氛。

## 8.3　立体字

立体效果就是指通过一些技巧在标题字的内部或外部绘制立体效果，使之具有较强的视觉冲击力。

这一章节我们通过大量的实例及详细的绘制过程为大家进行详尽的讲解。

**立体字实例一**

第一步：先用20mm橙色油性马克笔书写文字部分；

第二步：用黑色记号笔细的一头描绘文字轮廓；

第三步：用黑色记号笔粗的一头描绘外层轮廓；

第四步：用修正液在文字内部不同位置点出高光效果，以表现文字的立体感觉。

立体字实例二

第一步：先用20mm红色油性马克笔书写基本笔画； 第二步：用黑色记号笔粗的一头描绘文字外层轮廓；

第三步：用黑色记号笔宽的一头描绘文字外层轮廓； 第四步：用暗红色水性马克笔绘制文字内部阴影；

第五步：最后用修正液在文字的不同部位点出高光效果，特别是一些带有弧度的地方。

**立体字实例三**

第一步：先用不同马克笔书写基本的文字部分；

第二步：用黑色记号笔粗的一头描绘外层轮廓部分；

第三步：用修正液在文字内部绘制高光效果。

**立体字实例四**

第一步：先用20mm绿色油性马克笔书写文字部分；

第二步：用黑色记号笔粗的一头描绘外层轮廓部分；

第三步：用修正液在文字内部绘制高光效果。

立体字实例五

第一步：先用20mm黄色油性马克笔书写基本笔画； 第二步：用黑色记号笔细的一头描绘文字基本轮廓；

第三步：用黑色记号笔宽的一头描绘文字外层轮廓； 第四步：用棕色水性马克笔绘制文字内部阴影；

第五步：用水性马克笔为文字当中的小插图部分进行着色。

第一步：先用铅笔绘制出基本的文字部分；　　　第一步：用黑色记号笔粗的一头描绘文字轮廓部分；

第二步：用黑色记号笔粗的一头描绘外层轮廓部分；　　第二步：用浅灰色水性马克笔绘制黑白立体效果；

第三步：用浅灰色水性马克笔为文字绘制黑白立体效果。　第三步：用粉红色水性马克笔填充文字整体颜色。

立体字实例八

第一步：用记号笔宽的一头描绘文字外层轮廓；　第二步：用浅蓝色和灰蓝色水性马克笔绘制阴影立体效果。

立体字实例九

第一步：用记号笔宽的一头描绘文字外层轮廓；　第二步：用灰色和红色水性马克笔绘制阴影立体效果。

**立体字实例十**

第一步：先用20mm红色油性马克笔书写基本的文字；　第二步：用黑色记号笔粗的一头描绘笔画轮廓；

第三步：用黑色记号笔粗的一头描绘外层立体效果；　第四步：用灰色水性马克笔在立体效果部分填色；

第五步：为了让文字的立体效果更加强烈，我们可以用修正液在文字内部不同的位置绘制若干个高光效果。

立体字实例十一

第一步：先用20mm油性马克笔书写基本的文字；

第二步：用黑色记号笔细的一头描绘笔画轮廓；

第三步：用黑色记号笔粗的一头描绘文字外层轮廓；

第四步：在文字底部绘制出文字的立体部分；

第五步：用灰色水性马克笔在文字立体部分填色；

第六步：最后用棕色水性马克笔描绘文字内部阴影。

立体字实例十二

第一步：先用20mm橙色油性马克笔书写基本的文字；　第二步：用黑色记号笔描绘文字的内外部分轮廓；

第三步：用黑色记号笔描绘文字外部立体效果；　第四步：用灰色水性马克笔填充文字立体部分颜色。

立体字实例十三

第一步：先用铅笔绘制文字的基本笔画部分；

第二步：用黑色记号笔细的一头描绘笔画轮廓；

第三步：用黑色记号笔细的一头描绘文字立体效果； 第四步：用黑色记号笔粗的一头描绘文字外层轮廓；

第五步：用灰色水性马克笔在文字立体部分填色； 第六步：最后用水性马克笔填充文字内部颜色。

立体字实例十四

第一步：先用铅笔绘制出文字的基本笔画部分；

第二步：用黑色记号笔粗的一头描绘笔画轮廓；

第三步：用黑色记号笔细的一头描绘外层立体效果；

第四步：用黑色记号笔粗的一头描绘文字外层轮廓；

第五步：用灰色水性马克笔填充文字立体部分颜色；

第六步：用黄色水性马克笔填充文字部分颜色。

立体字实例十五

第一步：先用20mm油性马克笔书写基本笔画部分；

第二步：用黑色记号笔细的一头描绘笔画轮廓；

第三步：用铅笔绘制文字顶部立体效果轮廓部分；

第四步：用黑色记号笔粗的一头描绘立体部分轮廓；

第五步：用灰色水性马克笔在文字立体部分填色；

第六步：最后用水性马克笔绘制文字内部阴影。

立体字实例十六

第一步：先用20mm油性马克笔绘制基本文字部分；

第二步：用黑色记号笔细的一头描绘笔画轮廓；

第三步：用铅笔在文字下方绘制立体效果部分；　第四步：用黑色记号笔粗的一头描绘文字立体部分轮廓；

第五步：用灰色水性马克笔填充文字立体部分颜色；

第六步：用水性马克笔绘制文字部分立体阴影。

立体字实例十七

第一步：先用20mm黄色油性马克笔书写笔画部分；　　第二步：用黑色记号笔细的一头描绘笔画轮廓；

第三步：用黑色记号笔粗的一头描绘笔画外层轮廓；　第四步：用黑色记号笔细的一头描绘立体部分轮廓；

第五步：用黑色记号笔粗的一头描绘立体部分轮廓；　第六步：最后用灰色水性马克笔填充立体部分阴影。

## 8.4　积雪字

　　积雪效果就是指在为书写好的标题字描绘轮廓之后，采用修正液在标题字的内部绘制一些类似积雪图案的效果。这种积雪效果装饰常应用在一些商业题材的促销POP海报的标题字里，用来表现一些和冬天或冷饮等有关的内容或商品，这种效果的运用，可以让标题字更加形象生动。

　　这一章节我们通过大量的实例及详细的绘制过程为大家进行详尽的讲解。

积雪字实例一

第一步：先用20mm蓝色油性马克笔书写文字部分；　第二步：用黑色记号笔细的一头描绘文字轮廓；

第三步：用黑色记号笔粗的一头描绘文字外层轮廓；　第四步：用修正液在文字内部最下层绘制堆雪图案。

积雪字实例二

第一步：先用20mm橙色、黄色、蓝色、绿色油性马克笔书写基本的文字部分；

第二步：用黑色记号笔粗的一头描绘每一个文字的内部和外层轮廓；

第三步：用修正液在每一个文字的最上层绘制积雪效果图案。

积雪字实例三

第一步：先用20mm红色油性马克笔书写基本的文字部分；

第二步：用黑色记号笔粗的一头描绘每一个文字的内部和外层轮廓；

第三步：用修正液在每一个文字的最上层绘制积雪效果图案。

积雪字实例四

第一步：先用20mm橙色油性马克笔书写基本的文字部分；

第二步：用黑色记号笔粗的一头描绘每一个文字的内部和外层轮廓；

第三步：用修正液在每一个文字的最上层绘制积雪效果图案。

# 8.5   分割字

分割字就是指利用不同颜色的马克笔把标题字分成若干个部分，这样可以增强标题字的层次感，分割的形式有很多种，我们可以根据不同的需要选择不同的分割方式。

这一章节我们通过大量的实例及详细的绘制过程为大家进行详尽的讲解；

分割字实例一

第一步：先用铅笔书写基本的文字部分；

第二步：用黑色记号笔细的一头描绘文字轮廓；

第三步：用黑色记号笔粗的一头描绘文字外层轮廓；第四步：用不同颜色的水性马克笔绘制文字分割图案。

分割字实例二

第一步：先用铅笔绘制文字的基本笔画部分；

第二步：用黑色记号笔细的一头描绘笔画轮廓；

第三步：用黑色记号笔粗的一头描绘外层轮廓；

第四步：用黄色水性马克笔填充文字部分底色；

第五步：用深黄色水性马克笔在文字绘制分割图案；

第六步：最后用土黄色水性马克笔绘制分割图案。

分割字实例三

第一步：先用铅笔绘制基本文字部分；

第二步：用黑色记号笔细的一头描绘笔画轮廓；

第三步：用黑色记号笔宽的一头描绘文字外层轮廓；

第四步：用黄色水性马克笔填充文字部分底色；

第五步：用土黄色水性马克笔填充文字分割部分颜色；

第六步：用双头马克笔绘制其他文字部分。

分割字实例四

第一步：先20mm黄色油性马克笔书写文字部分；

第二步：用黑色记号笔细的一头描绘笔画轮廓；

第三步：用黑色记号笔粗的一头描绘外层轮廓；

第四步：用红色水性马克笔绘制文字内部分割线；

第五步：用红色水性马克笔在文字内部沿着红色分割线进行颜色填充，填充的位置可以在文字的上部或下部均可。

**分割字实例五**

第一步：先用20mm油性马克笔绘制基本文字部分；　　第二步：用黑色记号笔细的一头描绘笔画轮廓；

第三步：用黑色记号笔宽的一头描绘文字外层轮廓；　　第四步：用暗红色水性马克笔在内部绘制分割线；

第五步：用暗红色水性马克笔在文字内部进行颜色填充。

分割字实例六

第一步：先用20mm黄色油性马克笔书写文字部分；

第二步：用黑色记号笔粗的一头描绘外层轮廓；

第三步：用橙色水性马克笔绘制分割线并进行填充；

第四步：用深橙色水性马克笔填充分割部分颜色；

第五步：用红色水性马克笔在文字的最底部分填充分割部分颜色。

**分割字实例七**

第一步：先用20mm油性马克笔绘制基本文字部分；

第二步：用黑色记号笔细的一头描绘笔画轮廓；

第三步：用黑色记号笔宽的一头描绘文字外层轮廓；

第四步：用棕色水性马克笔在内部绘制分割线；

第五步：用棕色水性马克笔在文字内部沿着分割线进行颜色填充。

分割字实例八

第一步：先用铅笔绘制文字部分的基本笔画；

第二步：用黑色记号笔细的一头描绘文字轮廓；

第三步：用黑色记号笔粗的一头描绘文字外层轮廓；

第四步：用绿色水性马克笔在内部绘制分割线；

第五步：用绿色水性马克笔在文字的最底部分填充分割部分颜色。

**分割字实例九**

第一步：先用铅笔绘制基本文字部分；　　　　第二步：用黑色记号笔细的一头描绘笔画轮廓；

第三步：用黑色记号笔宽的一头描绘文字外层轮廓；　第四步：用浅蓝色水性马克笔绘制上半部分割图案；

第五步：用蓝色水性马克笔在文字下半部分绘制波浪形状分割图案。

分割字实例十

第一步：先用20mm黄色油性马克笔书写基本笔画；　　　第二步：用橙色双头马克笔书写小字部分；

第三步：用黑色记号笔细的一头描绘文字基本轮廓；　　第四步：用黑色记号笔粗的一头描绘文字外层轮廓；

第五步：用土黄色水性
马克笔在文字的内部绘
制分割效果图案。

**分割字实例十一**

第一步：先用铅笔绘制基本文字部分；

第二步：用黑色记号笔细的一头描绘笔画轮廓；

第三步：用黑色记号笔宽的一头描绘文字外层轮廓；

第四步：用黄色水性马克笔填充文字部分底色；

第五步：用土黄色水性马克笔填充文字分割部分颜色；

第六步：用土黄色水性马克笔绘制分割线条图案。

分割字实例十二

第一步：先用铅笔绘制文字的基本笔画部分；

第二步：用黑色记号笔细的一头描绘笔画轮廓；

第三步：用黑色记号笔粗的一头描绘外层轮廓；

第四步：用浅棕色水性马克笔填充分割部分颜色；

第五步：用棕色水性马克笔填充分割部分颜色；

第六步：最后用深棕色水性马克笔填充分割部分颜色。

**分割字实例十三**

第一步：用黑色记号笔宽的一头描绘文字外层轮廓；　第二步：用灰蓝色水性马克笔在内部绘制阴影效果；

第三步：用蓝色水性马克笔在内部绘制斜纹效果；

第四步：用黑色记号笔在内部绘制裂痕的立体效果。

### 分割字实例十四

第一步：先用铅笔绘制文字的基本笔画部分；

第二步：用黑色记号笔细的一头描绘笔画轮廓；

第三步：用黑色记号笔粗的一头描绘外层轮廓；

第四步：用灰色水性马克笔绘制文字的内部阴影；

第五步：用红色水性马克笔填充分割部分颜色；

第六步：用红色、黄色、绿色水性马克笔填充局部颜色。

标题字欣赏

# 第 9 章　美食主题POP设计

# 9.1　美食POP

**美食POP实例**

在制作美食POP的时候，可以从题材的风格及类别入手，选择和主题相关或相近的颜色进行绘制，同时配合能体现主题的Q版插图；字体上也可以有多种选择，比如体现传统题材可以选择软体字，体现现代题材可以选择POP体字等。

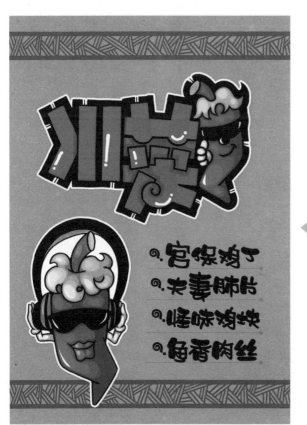

标题工具：20mm油性红色马克笔、记号笔
正文工具：双头马克笔
插图工具：水性马克笔
辅助工具：铅笔、橡皮、格尺、剪刀、美工刀
画面规格：540mmX385mm
海报题材：美食类手绘POP
使用纸张：橙色彩胶纸

标题工具：水性马克笔、记号笔

正文工具：双头马克笔、记号笔、修正液

插图工具：水性马克笔

辅助工具：铅笔、橡皮、格尺、剪刀、美工刀、双面胶

画面规格：540mmX385mm

海报题材：美食手绘POP

使用纸张：浅粉彩色胶纸、深粉彩胶纸

标题工具：20mm油性黄色、蓝色马克笔、记号笔

正文工具：双头黑色马克笔

插图工具：水性马克笔辅助工具：铅笔、橡皮、格尺、剪刀、美工刀

画面规格：540mmX385mm

海报题材：美食类手绘POP

使用纸张：浅棕色彩胶纸、深棕色彩胶纸

## 9.2 快餐POP

**快餐POP实例**

在制作快餐POP的时候，可以从题材的风格及类别入手，选择和主题相关或相近的颜色进行绘制，同时配合能体现主题的Q版插图；字体上也可以有多种选择，可以选择一些较为时尚的字体进行设计，以体现现代快餐的时代感觉。

标题工具：黄色、橙色水性马克笔、记号笔
正文工具：双头马克笔
插图工具：水性马克笔辅助工具：铅笔、橡皮、格尺、剪刀、美工刀
画面规格：540mmX385mm
海报题材：快餐手绘POP
使用纸张：红色彩胶纸、深红色彩胶纸

标题工具：粉色、蓝色、绿色水性马克笔

正文工具：绿色双头马克笔

插图工具：水性马克笔、记号笔

辅助工具：铅笔、橡皮、格尺、剪刀、美工刀、

双面胶画面规格：540mmX385mm

海报题材：快餐手绘POP

使用纸张：浅绿色彩胶纸、深绿色彩胶纸

标题工具：黄色、橙色、棕色水性马克笔

正文工具：双头马克笔、记号笔、修正液

辅助工具：铅笔、橡皮、格尺、剪刀、美工刀

画面规格：540mmX385mm

海报题材：快餐手绘POP

使用纸张：土黄色彩胶纸、棕色彩胶纸

# 9.3　饮品POP

## 饮品POP实例

在制作饮品POP的时候，可以从题材的风格及类别入手，味觉也可以用颜色来体现，比如咖啡，给人感觉比较苦，我们可以采用棕色纸张进行制作；橙汁比较甜，我们可以采用黄色纸张制作；果汁比较酸，我们可以采用绿色纸张进行制作等。

标题工具：棕色、深棕色水性马克笔、记号笔
正文工具：双头马克笔辅助工具：铅笔、橡皮、格尺、剪刀、美工刀
画面规格：540mmX385mm
海报题材：饮品手绘POP
使用纸张：土黄色彩胶纸、黑色彩胶纸

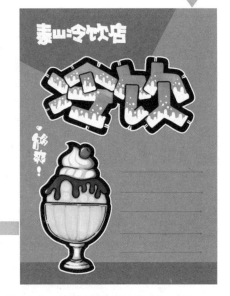

标题工具：20mm蓝色油性马克笔、修正液

正文工具：白色修正液

插图工具：水性马克笔、记号笔

辅助工具：铅笔、橡皮、格尺、剪刀、美工刀、

双面胶画面规格：540mm×385mm

海报题材：饮品手绘POP

使用纸张：蓝色彩胶纸、深蓝色彩胶纸

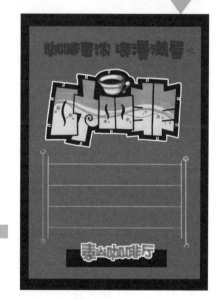

标题工具：橙色、黄色、水性马克笔

正文工具：修正液、油漆笔

辅助工具：铅笔、橡皮、格尺、剪刀、美工刀

画面规格：540mmX385mm

海报题材：饮品类手绘POP

使用纸张：红色彩胶纸、黑色彩胶纸

# 第 10 章　娱乐主题POP设计

# 10.1　酒吧POP

酒吧POP实例

在制作酒吧POP的时候，可以从题材的风格及类别入手，选择一些较为时尚、另类的颜色进行绘制，同时配合能体现主题的Q版插图；字体上也可以有多种选择，可以选择一些较为时尚的字体进行设计，以体现娱乐的氛围和感觉。

标题工具：黄色、橙色、蓝色油性马克笔、记号笔

正文工具：记号笔、剪刀、铜版纸

辅助工具：铅笔、橡皮、格尺、剪刀、美工刀

画面规格：540mmX385mm

海报题材：酒吧手绘POP

使用纸张：西门子绿色彩胶纸、黑色彩胶纸

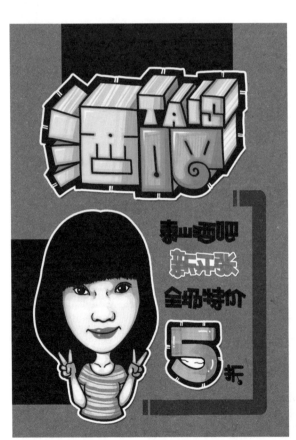

标题工具：橙色、黄色、绿色水性马克笔、记号笔

正文工具：黑色、红色马克笔

插图工具：水性马克笔、记号笔

辅助工具：铅笔、橡皮、格尺、剪刀、美工刀、双面胶

画面规格：540mmX385mm

海报题材：酒吧手绘POP

使用纸张：紫色彩胶纸、黑色彩胶纸

标题工具：红色、黄色，绿色水性马克笔、记号笔
正文工具：双头马克笔、修正液、记号笔
插图工具：水性马克笔、记号笔
辅助工具：铅笔、橡皮、格尺、剪刀、美工刀
画面规格：540mmX385mm
海报题材：酒吧手绘POP
使用纸张：黄色彩胶纸、橙色彩胶纸

## 10.2 KTVPOP

**KTVPOP实例**

KTVPOP在制作的时候，可以从题材的风格及类别入手，可以选择一些较为时尚后另类的颜色进行绘制，同时配合能体现主题的Q版插图，字体上也可以有多种选择，可以选择一些较为时尚的字体进行设计，以体现娱乐的氛围和感觉。

标题工具：黄色、粉色、绿色水性马克笔、记号笔
正文工具：双头马克笔、记号笔
插图工具：水性马克笔、记号笔
辅助工具：铅笔、橡皮、格尺、剪刀、美工刀
画面规格：540mmX385mm
海报题材：KTV手绘POP
使用纸张：黄色彩胶纸、橙色彩胶纸

标题工具：蓝色、黄色水性马克笔、记号笔
正文工具：双马克笔、修正液
插图工具：水性马克笔、记号笔
辅助工具：铅笔、橡皮、格尺、剪刀、美工刀、双面胶
画面规格：540mmX385mm
海报题材：KTV手绘POP
使用纸张：粉色彩胶纸、黑色彩胶纸

标题工具：黄色油性马克笔、记号笔
正文工具：双头马克笔、记号笔
插图工具：水性马克笔、记号笔
辅助工具：铅笔、橡皮、格尺、剪刀、美工刀
画面规格：540mmX385mm
海报题材：KTV手绘POP
使用纸张：西门子绿色彩胶纸、黑色彩胶纸

## 10.3　美容美发POP

**美容美发POP实例**

在制作美容美发POP的时候，可以从题材的风格入手，可选择一些粉色、黄色或紫色彩胶纸进行绘制，同时配合能体现主题的Q版插图；字体上也可以有多种选择，可以选择一些较为时尚的字体进行设计，以体现美容健身题材的氛围和感觉。

标题工具：黄色、蓝色、粉色水性马克笔、记号笔
正文工具：双头马克笔、记号笔
插图工具：水性马克笔、记号笔
辅助工具：铅笔、橡皮、格尺、剪刀、美工刀
画面规格：540mmX385mm
海报题材：美容美发手绘POP
使用纸张：黄色彩胶纸、橙色彩胶纸

标题工具：黄色油性马克笔、记号笔

正文工具：双马克笔、修正液

插图工具：水性马克笔、记号笔

辅助工具：铅笔、橡皮、格尺、剪刀、美工刀、双面胶

画面规格：540mmX385mm

海报题材：美容美发手绘POP

使用纸张：绿色彩胶纸、深绿色彩胶纸

标题工具：绿色油性马克笔、记号笔
正文工具：双头马克笔、记号笔、修正液
插图工具：水性马克笔、记号笔
辅助工具：铅笔、橡皮、格尺、剪刀、美工刀
画面规格：540mmX385mm
海报题材：美容美发手绘POP
使用纸张：粉红色彩胶纸 、黄色彩胶纸

# 第 11 章  商业主题POP设计

# 11.1　招聘POP

招聘POP实例

在制作招聘POP的时候，可以选择醒目的颜色作为背景，在标题字创意上也可以下些功夫；比如选择一些视觉冲击力较强的装饰方法，如下图实例中的火焰装饰等，语言组织上可以采用"招兵买马"、"莫等待"等富有趣味性的修辞方式。

标题工具：黄色油性马克笔、红色水性马克笔、
　　　　　记号笔
正文工具：记号笔、剪刀、铜版纸
辅助工具：铅笔、橡皮、格尺、剪刀、美工刀
画面规格：540mmX385mm
海报题材：招聘手绘POP
使用纸张：红色彩胶纸、黑色彩胶纸

标题工具：黄色油性马克笔、记号笔
正文工具：黑色、红色马克笔
插图工具：水性马克笔、记号笔
辅助工具：铅笔、橡皮、格尺、剪刀、美工刀、双面胶
画面规格：540mmX385mm
海报题材：招聘手绘POP
使用纸张：紫色彩胶纸、黑色彩胶纸

标题工具：橙色、蓝油性马克笔
正文工具：双头马克笔、记号笔、修正液
插图工具：水性马克笔、记号笔
辅助工具：铅笔、橡皮、格尺、剪刀、美工刀
画面规格：540mmX385mm
海报题材：招聘手绘POP
使用纸张：黄色彩胶纸、橙色彩胶纸

## 11.2 新品推荐POP

**新品推荐POP实例**

在制作新品推荐POP的时候，可以选择醒目的颜色作为背景，而且绘制的时候尽量放一些符合主题的插图，以烘托主题气氛，在标题字的创意上也尽量绘制得醒目一些，这样才能吸引消费者或顾客的注意力，以提高手绘POP的广告效应。

标题工具：灰色水性马克笔、记号笔

正文工具：记号笔、剪刀、铜版纸

辅助工具：铅笔、橡皮、格尺、剪刀、美工刀

画面规格：540mmX385mm

海报题材：新品推荐手绘POP

使用纸张：棕色彩胶纸、黑色彩胶纸

标题工具：蓝色水性马克笔、记号笔

正文工具：双头马克笔、修正液

插图工具：水性马克笔、记号笔

辅助工具：铅笔、橡皮、格尺、剪刀、美工刀、双面

胶画面规格：540mmX385mm

海报题材：新品推荐手绘POP

使用纸张：粉红色彩胶纸、黄色彩胶纸

标题工具：绿色性马克笔、记号笔
正文工具：双头马克笔、记号笔、修正液
插图工具：水性马克笔、记号笔
辅助工具：铅笔、橡皮、格尺、剪刀、美工刀
画面规格：540mmX385mm
海报题材：新品推荐手绘POP
使用纸张：红色彩胶纸、黑色彩胶纸

# 11.3　促销POP

促销POP实例

　　促销POP是手绘POP海报中最常用的一个题材，大多以宣传或促进商品销售为主要内容，所以我们在制作此类题材的海报时，可以用促销活动作为海报的主要标题，背景纸张可以选择红色或黄色等较为醒目的颜色，这样可以吸引消费者的注意。

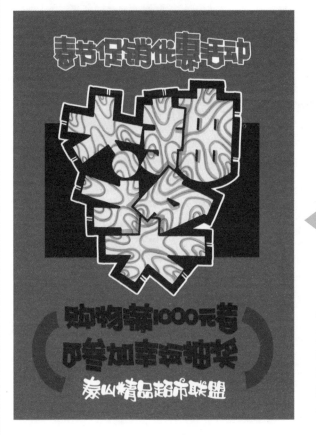

标题工具：黄色油性马克笔、记号笔
正文工具：记号笔、剪刀、铜版纸
辅助工具：铅笔、橡皮、格尺、剪刀、美工刀
画面规格：540mmX385mm
海报题材：促销手绘POP
使用纸张：红色彩胶纸、黑色彩胶纸

标题工具：红色、蓝色、橙色、黄油性马克笔、记号笔

正文工具：双头马克笔、修正液

插图工具：水性马克笔、记号笔

辅助工具：铅笔、橡皮、格尺、剪刀、美工刀、双面胶

画面规格：540mmX385mm

海报题材：促销手绘POP

使用纸张：军绿色彩胶纸

标题工具：橙色、黄色、蓝色油性马克笔、记号笔
正文工具：双头马克笔、记号笔、修正液
插图工具：水性马克笔、记号笔
辅助工具：铅笔、橡皮、格尺、剪刀、美工刀
画面规格：540mmX385mm
海报题材：促销手绘POP
使用纸张：粉红色彩胶纸、黑色彩胶纸

# 利用你的机动性
## 去「捕捉」精彩瞬间!

发挥你的想象力与创造力拍出"流芳百世"或"名噪一时"的经典摄影作品,现在你就可以做到。

结合本书进行实践拍摄,这将有助于培养读者以摄影的方式进行观看的习惯,学会从被摄对象中将其明暗、色彩、质感、形状和线条等构图元素有效地剥离、提炼,进而轻松地完成拍摄。